美少女卡通動漫 30日 速成

叢琳 著

新一代圖書有限公司

前　言

　　繼《卡通動漫30日速成》出版後，我們一直在追求更加完善的體驗，於是將目標轉向更加具體的角色繪製技法分析。

　　身為"宮崎駿動畫迷"，我從第一次接觸到宮崎駿的作品時就深深地被吸引住了。夢幻一樣的故事、精美華麗的畫面，這都是"宮崎駿作品"銳不可擋的魅力！其代表作：《天空之城》、《風之谷》、《魔法公主》、《紅豬》、《龍貓》、《神隱少女》等無處不展現出他深厚的繪畫底蘊與故事感染力。我和我的團隊希望通過努力能夠在動漫的海洋中拾一些貝殼，並將這些美麗的傳奇與更多的動漫愛好者分享。

　　本書重點在於分析日本漫畫大師作品中"美少女"的繪製技法，通過"分解記憶法"將女孩的畫法分成三十天，從頭至腳逐步突破。雖然這並不是多麼高明的方法，但卻是非常有效的步驟。在漫長的學習歷程中，每個學習者都需要有一股動力，不斷地推動自己前行，這就是所謂的"成就感"。而"分解記憶法"恰恰會在每一天帶給讀者學習的成功感、動力感。在每一天課後我們都留有實戰分享，只要能堅持，想必實戰的快樂足以激勵你達到最終目標。

　　本書在編寫過程中歷經了許多風雨，無論是我個人還是團隊的成員，因為每個人的努力堅持，以使本書得以面世。在此感謝這些夥伴們，他們分別是：叢亞明、莊如玥、李文惠、張東雲、李鑫、王靜、翟東輝。

叢琳

卡通動漫30速成 · 美少女

目錄

卡通動漫速成 30

美少女

卡通30
動漫速成

美少女

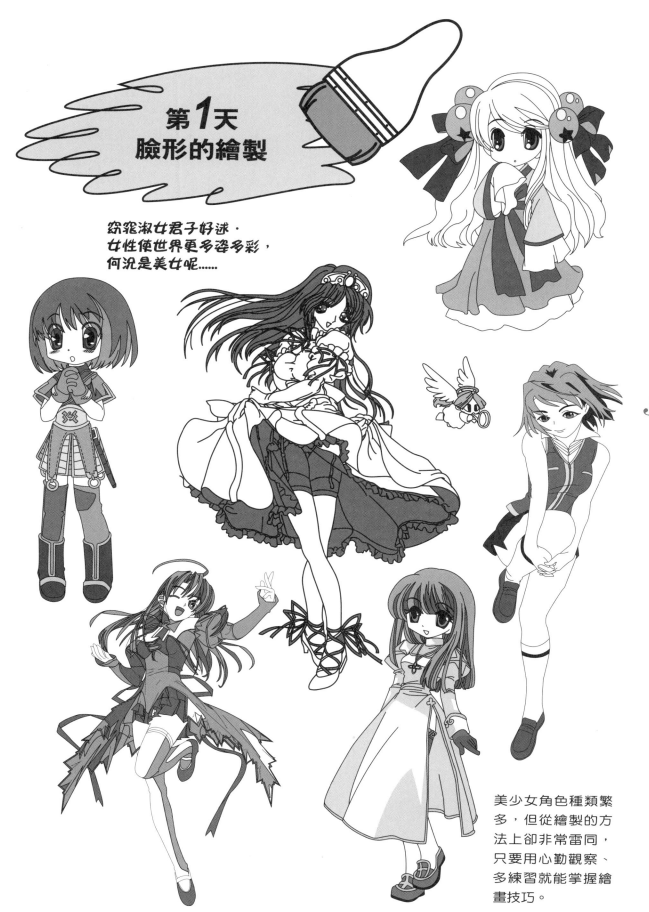

第1天
臉形的繪製

窈窕淑女君子好逑，
女性使世界更多姿多彩，
何況是美女呢......

美少女角色種類繁多，但從繪製的方法上卻非常雷同，只要用心勤觀察、多練習就能掌握繪畫技巧。

圓形臉的繪製

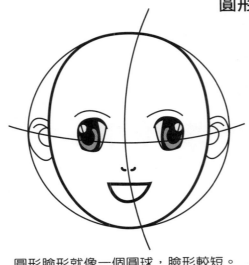

圓形臉形就像一個圓球，臉形較短。
因此畫圓形臉時是以一個球形為基礎。

注意下巴的弧度是呈現半圓形。

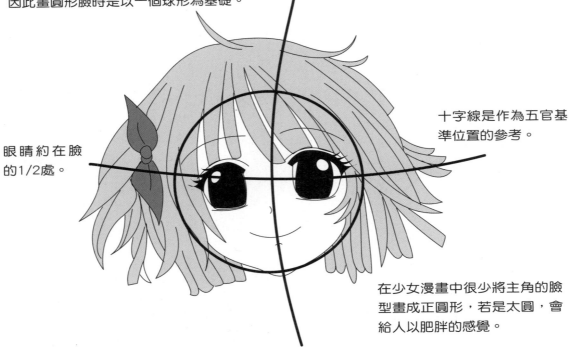

眼睛約在臉
的1/2處。

十字線是作為五官基
準位置的參考。

在少女漫畫中很少將主角的臉
型畫成正圓形，若是太圓，會
給人以肥胖的感覺。

圓形臉繪畫步驟

1.先畫出一個圓代表臉型。

2.畫上十字架，確定五官的位置。

3. 以線條的方式簡單地
勾勒出臉形。

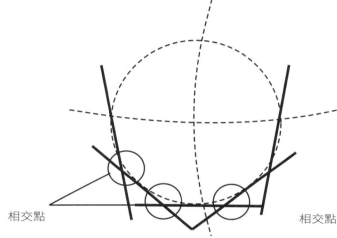

相交點　　　　　　　　　　　　相交點

4.再修飾臉形，在相交點畫出圓弧度。

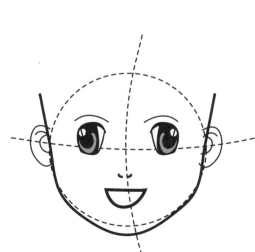

5.修飾好之後再畫出五官的
位置和表情。

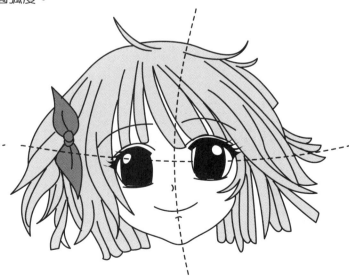

6.最後將五官和頭髮畫清
楚，就大功告成了。

長形臉、蛋形臉的畫法

基本上可以用一個蛋的形狀來作為基準，若以圓形為基準，則要加入下巴的長度。長形臉的下巴比較明顯。

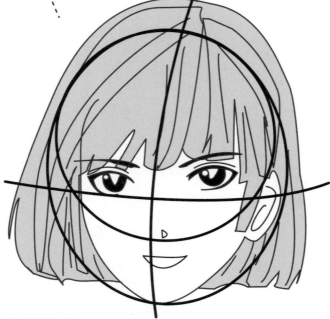

以橢圓形來畫，則十字分線也位於1/2處。

蛋形臉比圓形臉的臉長，所以，先畫一個圓形，再加下巴的部分；或是先畫出一個長橢圓形來代表臉。

長形臉/蛋形臉繪畫步驟

1.先畫一個圓形，接著畫出半圓代表人物的下巴。

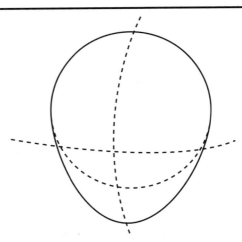

2.再畫上十字線，標出五官的位置。

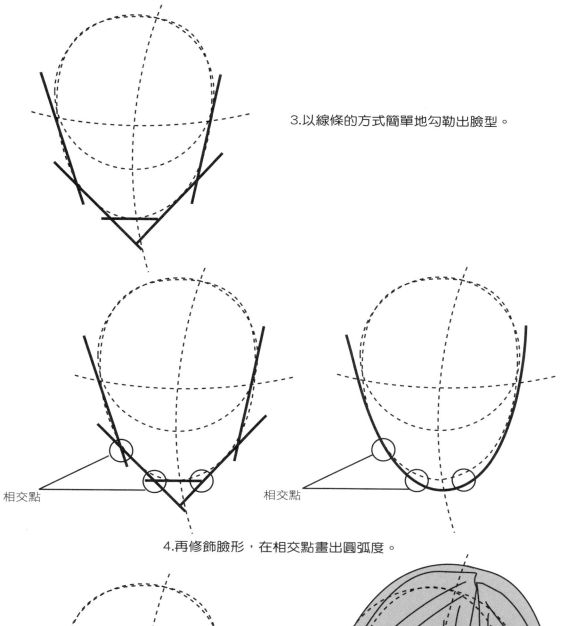

3.以線條的方式簡單地勾勒出臉型。

相交點　　　　　　相交點

4.再修飾臉形，在相交點畫出圓弧度。

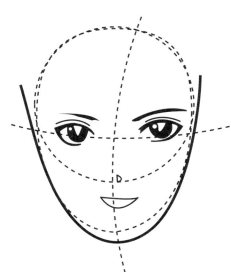

5.修飾之後再畫出五官的位置和表情。

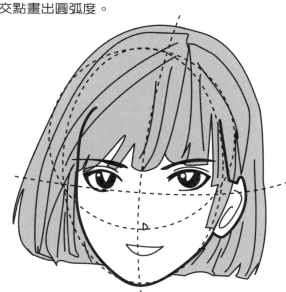

6.經過編輯最後將五官和頭髮畫清楚，就大功告成了。

方形臉的畫法

基本上可以用一個蛋的形狀來作為基準，若以圓形為基準，則要加入下巴的長度。方形臉的下巴比較明顯。

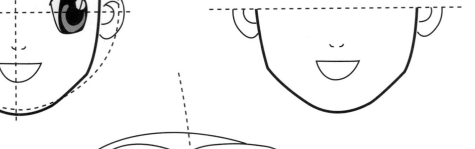

方形臉比圓形臉的臉長，所以，先畫一個圓形，再加下巴的部分；或是先畫出一個長橢圓形代表臉部。

以橢圓形來畫，則十字分線也位於1/2處。

方形臉繪畫步驟

1.先畫一個方形。

2.再畫上十字線，標出五官的位置。

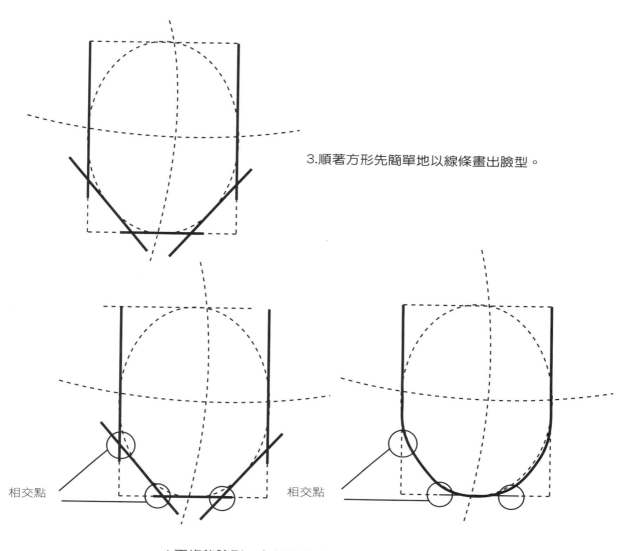

3.順著方形先簡單地以線條畫出臉型。

相交點　　　　　　　　　相交點

4.再修飾臉型，在相交點畫出圓弧度。

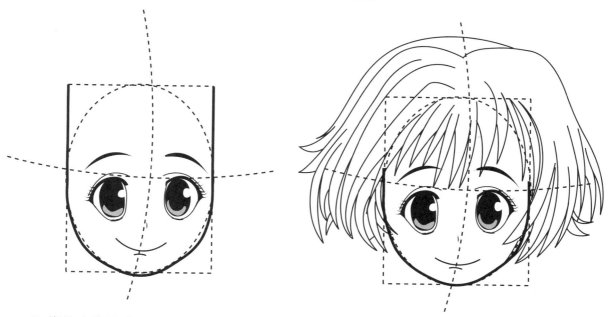

5. 修飾之後再畫出五官的位置和表情，下顎明顯比較寬闊。

6. 經過編輯最後將五官和頭髮畫清楚，就大功告成了。

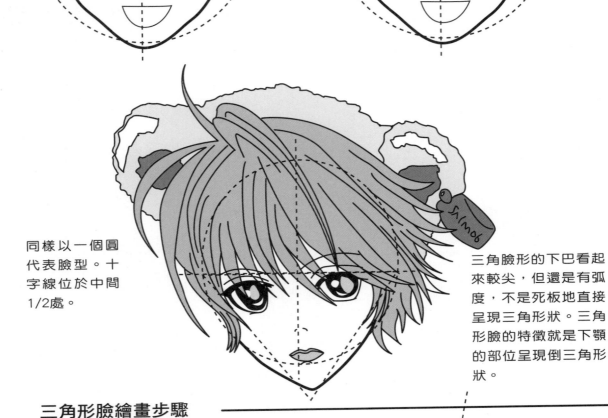

試著先畫出一個倒三角，再修飾臉型的弧度。下巴應該避免過於尖銳。

同樣以一個圓代表臉型。十字線位於中間1/2處。

三角臉形的下巴看起來較尖，但還是有弧度，不是死板地直接呈現三角形狀。三角形臉的特徵就是下顎的部位呈現倒三角形狀。

三角形臉繪畫步驟

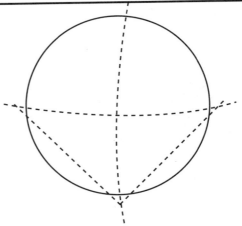

1.先畫出一個圓形代表臉。

2.再運用倒三角形輔助畫出三角形臉。同樣以十字線固定五官的位置。

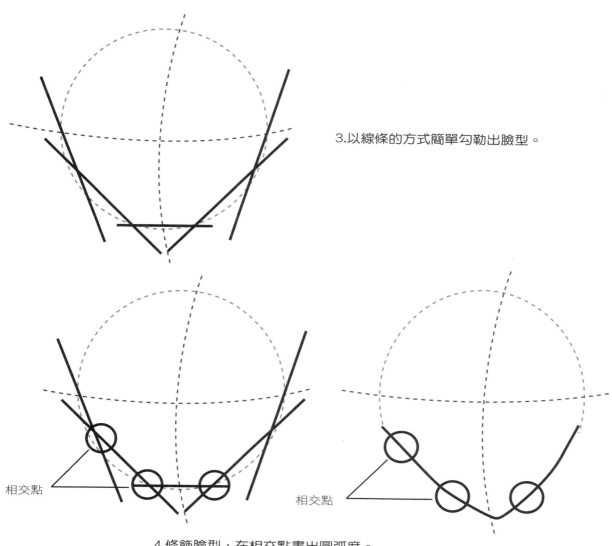

3.以線條的方式簡單勾勒出臉型。

相交點

相交點

4.修飾臉型，在相交點畫出圓弧度。

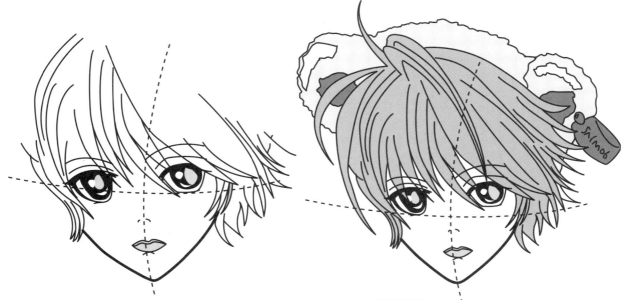

5. 修飾之後再畫出五官的位置和表情。

6. 經過編輯最後將五官和頭髮
　 畫清楚，就大功告成了。

側臉的認識

將原本圓形的
十字線移至一邊。

此十字線正是代表
鼻子和嘴巴的位置。

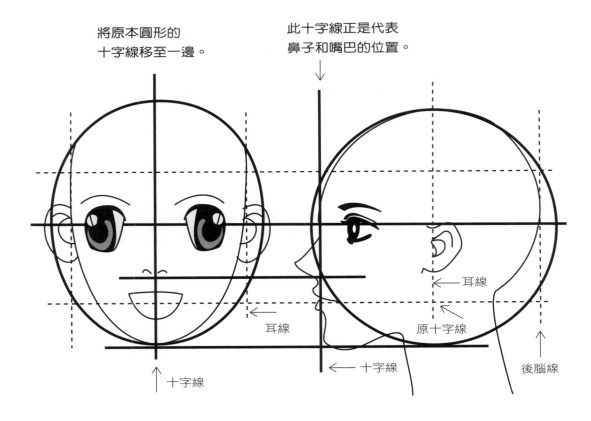

← 耳線

耳線

← 原十字線

↑ 十字線

← 十字線

↑ 後腦線

側面的畫法基本上是大同小異的。
不同的是下顎的弧度，
方形臉的下顎會較為明顯。

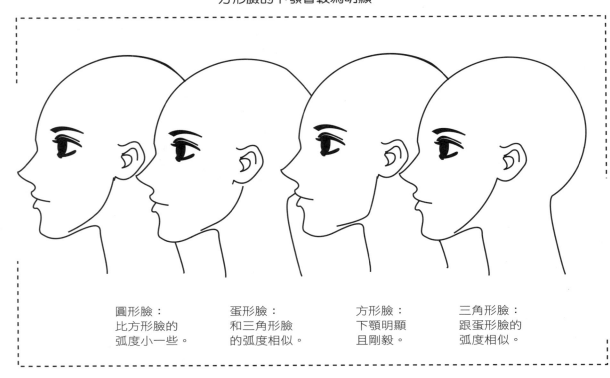

圓形臉：
比方形臉的
弧度小一些。

蛋形臉：
和三角形臉
的弧度相似。

方形臉：
下顎明顯
且剛毅。

三角形臉：
跟蛋形臉的
弧度相似。

側臉的繪畫步驟

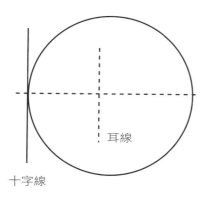

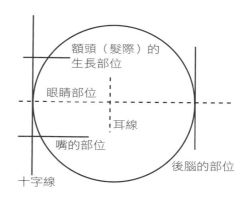

1.先畫出圓和十字線的位置來。

2.再將其分成四等份，分別是眼睛、嘴唇的部位。

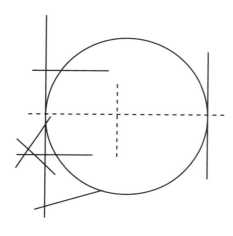

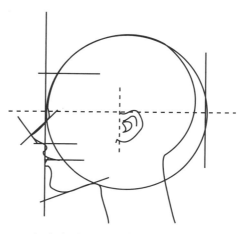

3.以線條簡單地勾勒出鼻尖。

4.大略畫出頭形，簡單地畫出整個輪廓。

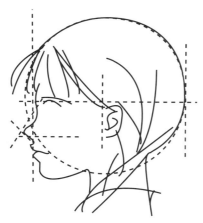

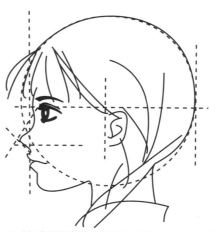

5.接著修飾頭形（臉形）的銳角。

6.注意眼睛和鼻樑的弧度，這是表現立體感的要訣。如此就完成了。

第**1**天
方形臉的練習

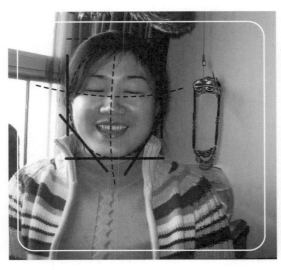

1. 根據圓形及十字線，以簡
　單線條勾出臉形。

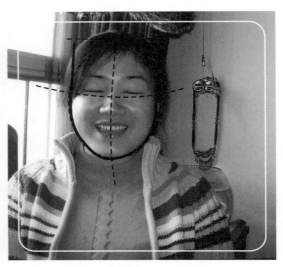

2. 將交叉的簡單線條閉合，
　勾畫出完整的臉形。

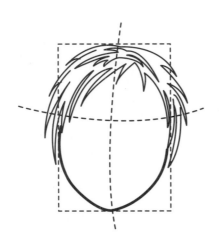

3. 經過編輯，繪製相應的頭髮，
　方形臉的輪廓就呈現出來了。

第2天
眼睛的繪製

水汪汪的眼睛，楚楚動人的眼睛……散發著女孩們的智慧與美麗。

眼睛的認識

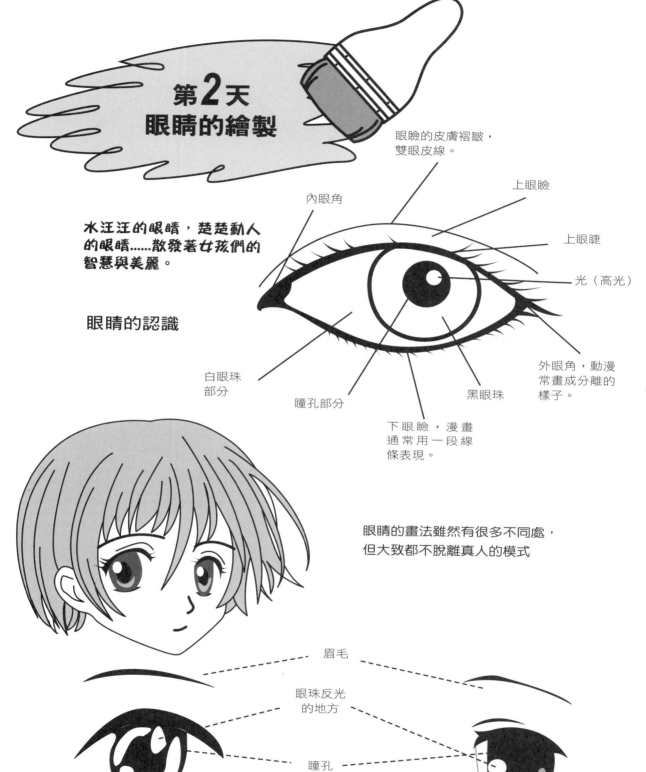

眼瞼的皮膚褶皺，雙眼皮線。

內眼角

上眼瞼

上眼睫

光（高光）

白眼珠部分

瞳孔部分

外眼角，動漫常畫成分離的樣子。

黑眼珠

下眼瞼，漫畫通常用一段線條表現。

眼睛的畫法雖然有很多不同處，但大致都不脫離真人的模式

眉毛

眼珠反光的地方

瞳孔

眼白

下眼瞼

正面眼睛的畫法

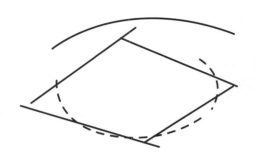

1.以菱形為基礎。

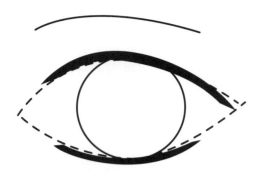

2.將眼睛的形狀畫出來。

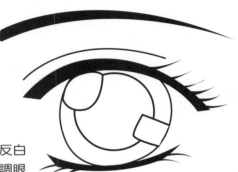

3.畫出瞳孔和反白
的地方,強調眼
睛的明亮度。

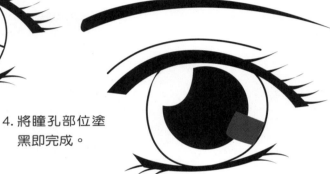

4.將瞳孔部位塗
黑即完成。

側面眼睛的畫法

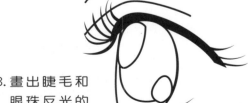

1.側面眼睛呈三角
形,所以先畫個
三角形。

2.簡單勾勒出眼睛
的樣子。

3.畫出睫毛和
眼珠反光的
部位。

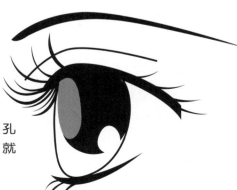

4.最後將瞳孔
部分塗黑就
完成了。

正面

女性眼睛的特徵

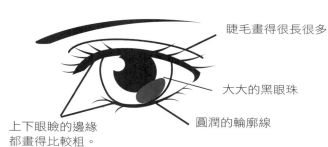

睫毛畫得很長很多

大大的黑眼珠

圓潤的輪廓線

上下眼瞼的邊緣
都畫得比較粗。

繪畫步驟

1. 畫基準線。比起男性的眼睛來，最初黑眼珠和睫毛的輪廓就要畫大畫粗些。

2. 細畫眼瞼與黑眼珠，用細細的短線段堆積而成。

3. 強調濃淡。眼瞼的緣線中央比較濃，外側比較淡。

4. 黑眼珠比男性的要大，高光的大小也要根據黑眼珠的大小畫大一些。

5. 描出睫毛，完成。

睫毛不是一根，而是多根聚合在一起的感覺。

基準線→輪廓線→黑眼珠→高光→睫毛

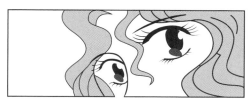

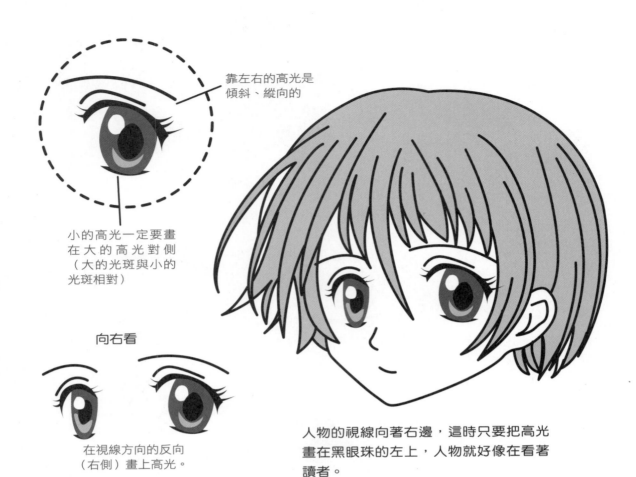

靠左右的高光是
傾斜、縱向的

小的高光一定要畫
在大的高光對側
（大的光斑與小的
光斑相對）

向右看

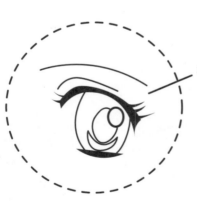

在視線方向的反向
（右側）畫上高光。

人物的視線向著右邊，這時只要把高光
畫在黑眼珠的左上，人物就好像在看著
讀者。

在黑眼珠的正中央畫高光。

向左看

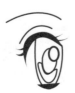 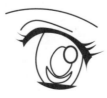

在與視線方向同側
（左側）畫大一些的高光。

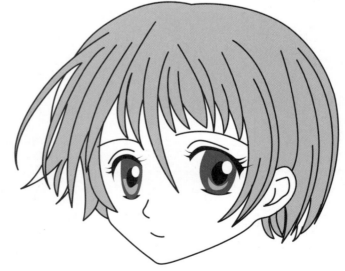

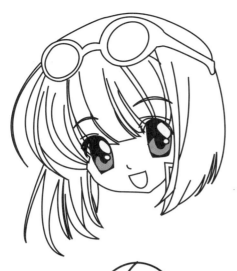

眼睛的類型
類型一

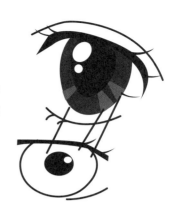

光線映照在黑眼珠中的樣子，通常用三角形的圖形來表示。

①基本線

②輪廓線

③畫高光

上眼瞼的內眼角部分使用漸細的線條，有水汪汪的感覺。

三角的邊緣按著眼珠的形狀顯示一定的弧度。

④畫三角形的高光

⑤畫出瞳孔，完成

睫毛可以畫得生動些。

類型二

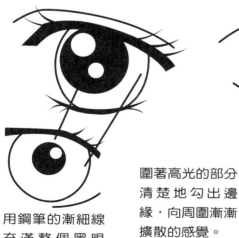

用鋼筆的漸細線充滿整個黑眼珠。畫草稿的時候，光的部分保留一些空白。

①基本線

②輪廓

黑眼珠的輪廓與高光是圓圈，不用畫得很清楚，示意一下即可。

圍著高光的部分清楚地勾出邊緣，向周圍漸漸擴散的感覺。

③用短線條畫出眼瞼。

④經整理畫出眼睫毛，最終完成眼睛的繪製

①基本線

②輪廓線

高光的輪廓要
畫得比黑眼珠
的輪廓清楚。

人物的視線朝向左
邊時，只要把高光
畫在黑眼珠的右下
方即可。

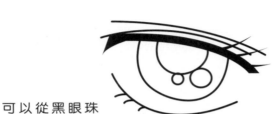

可以從黑眼珠
的中心畫出放
射狀的輔助線

③畫黑眼珠和瞳孔部分

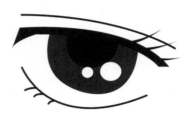

④完成

眉毛的畫法

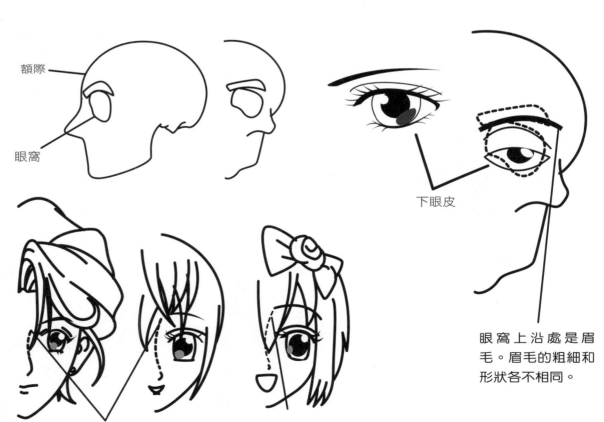

額際

眼窩

下眼皮

眼窩上沿處是眉
毛。眉毛的粗細和
形狀各不相同。

眉毛在鼻樑的
延長線上。

就算不畫出鼻樑的顏色，也要設
想著"鼻樑位置"去畫出眉毛。

眼睛與眉毛之間的各種距離

眼睛與眉毛距離遠的類型

普通型

眼睛與眉毛之間基本沒有距離的類型。

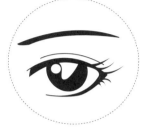

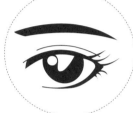

利用眼睛與眉毛之間的不同距離，再加上與不同形狀不同粗細的眉毛組合，可以畫出無數種不同的臉來。

（細的類型）

弓型的漂亮曲線。女性角色的眉毛大多數都是這一種，但也可以用在男性角色身上。

（曲線形類型）

好像一條折線的類型，可以隨意改變其粗細與顏色表現出各種效果，不分男女角色都可以使用。

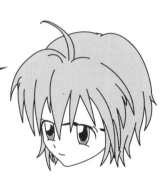

各類型眼睛彙總

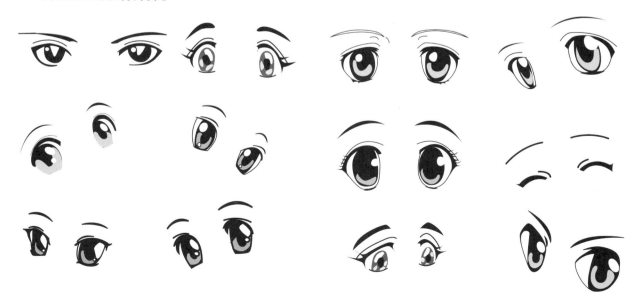

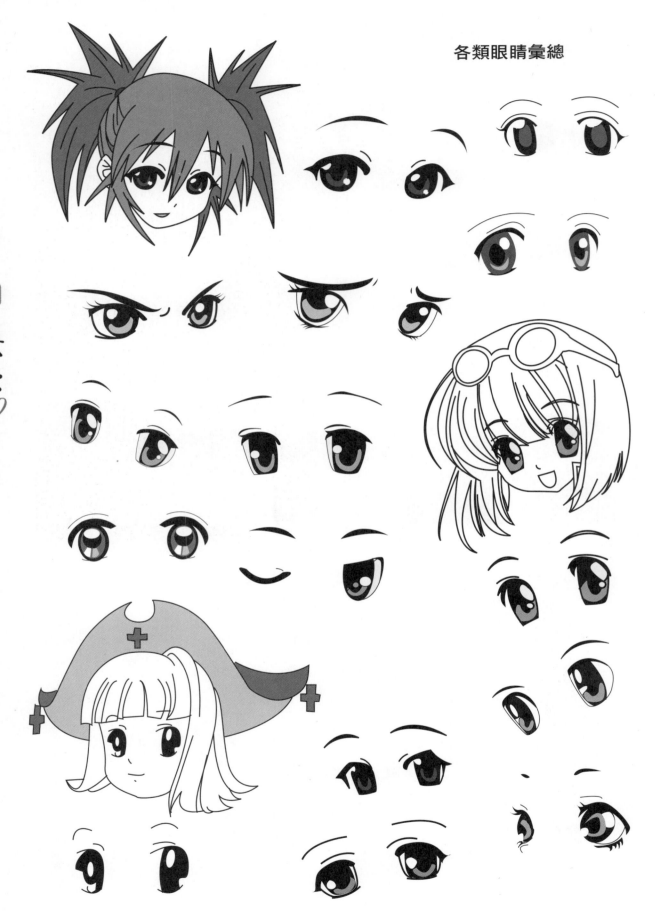

第**2**天
眼睛、眉毛
的練習

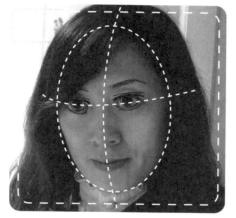

確定臉形輪廓,再相應在十字線部
位勾勒眼睛的基本線條。

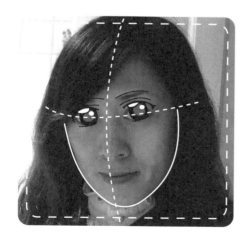

標出眼睛對應的部分:眼瞼、瞳
孔、眼仁、高光部位。

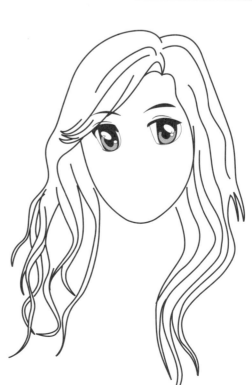

調整眼睛對應
部分之間的關
係,並進行誇
張變形操作,
最終完成眼睛
的繪製。

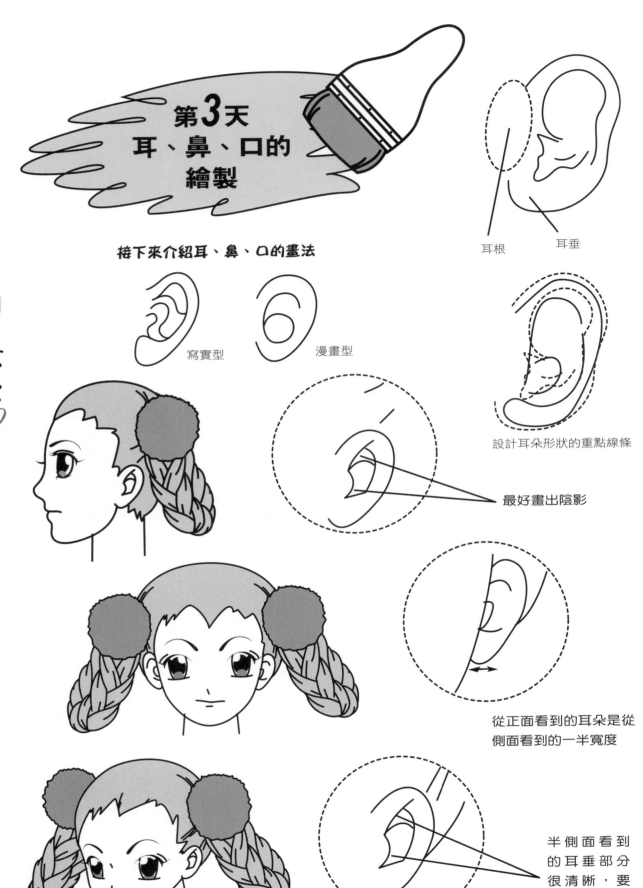

第3天
耳、鼻、口的
繪製

接下來介紹耳、鼻、口的畫法

耳根　　　　　耳垂

寫實型　　　漫畫型

設計耳朵形狀的重點線條

最好畫出陰影

從正面看到的耳朵是從
側面看到的一半寬度

半側面看到
的耳垂部分
很清晰，要
仔細觀察。

各類耳朵的畫法

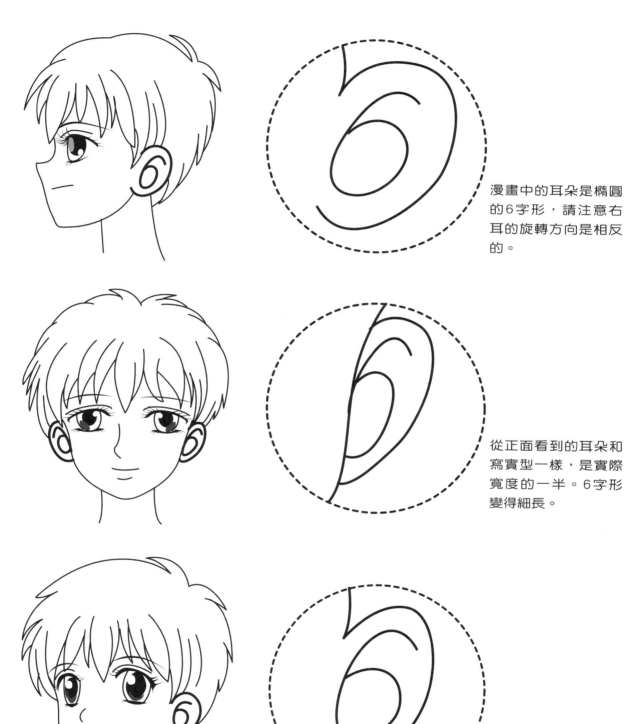

漫畫中的耳朵是橢圓的6字形,請注意右耳的旋轉方向是相反的。

從正面看到的耳朵和寫實型一樣,是實際寬度的一半。6字形變得細長。

斜向時變成長圓形。耳朵內側形狀是沿著下顎線條的曲線。

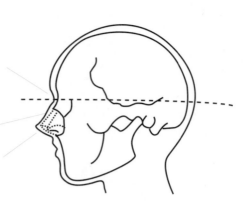

鼻樑的開始部分是凹下去的。
畫鼻樑時要注意這裡的線條。

鼻樑

鼻子部分沒有硬骨，都是軟骨。

鼻子的畫法

只畫出鼻子的
尖端。經常會
省略掉鼻孔。

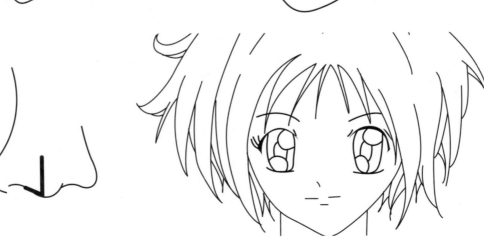

嘴的不同畫法

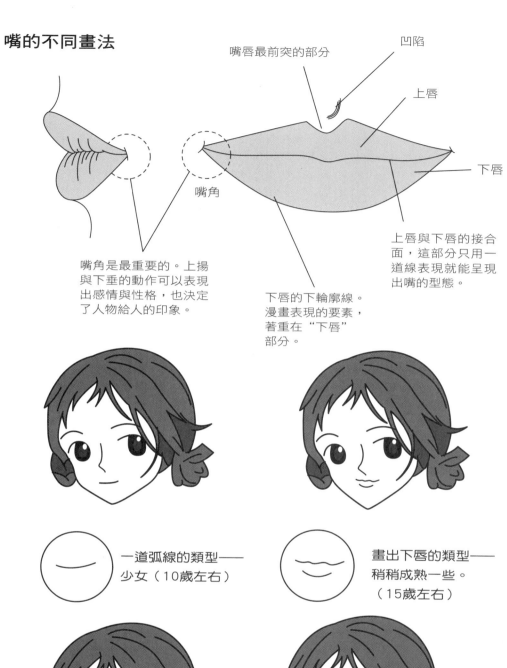

凹陷

嘴唇最前突的部分

上唇

下唇

嘴角

嘴角是最重要的。上揚與下垂的動作可以表現出感情與性格，也決定了人物給人的印象。

下唇的下輪廓線。漫畫表現的要素，著重在"下唇"部分。

上唇與下唇的接合面，這部分只用一道線表現就能呈現出嘴的型態。

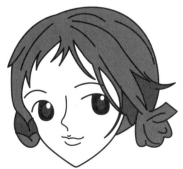

一道弧線的類型——
少女（10歲左右）

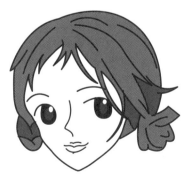

畫出下唇的類型——
稍稍成熟一些。
（15歲左右）

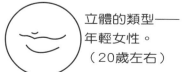

立體的類型——
年輕女性。
（20歲左右）

塗口紅的類型——
粉領族。
（25歲左右）

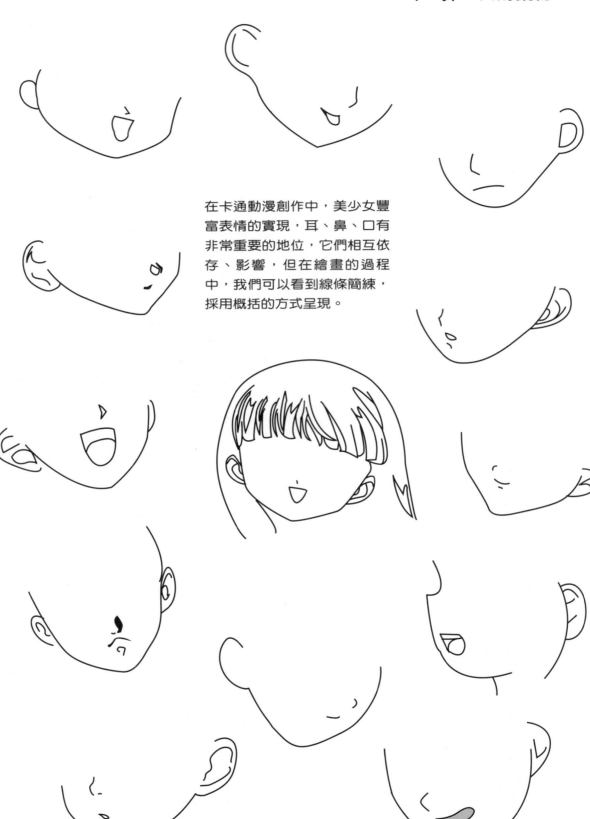

在卡通動漫創作中，美少女豐富表情的實現，耳、鼻、口有非常重要的地位，它們相互依存、影響，但在繪畫的過程中，我們可以看到線條簡練，採用概括的方式呈現。

第**3**天
耳、鼻、口的
練習

1. 根據十字線確定耳、鼻、口對應的
 位置，並繪製基本形狀。

2. 確定臉形，並調整耳、
 鼻、口的形狀。

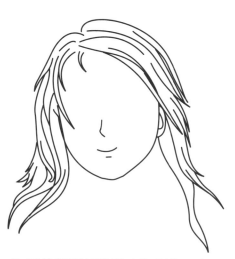

3. 最後整理並設計人物形象，畫
 出一位面帶微笑的美麗少女。

第4天
頭髮的繪製

長髮飄曳、短髮幹練，捲曲的波浪、
爆炸的狂亂，女孩的頭髮展現了
時代的步伐……

頭髮的畫法

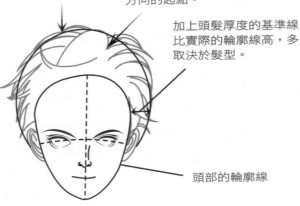

頭髮厚度的基準線

髮旋：頭髮流動
方向的起點。

加上頭髮厚度的基準線
比實際的輪廓線高，多
取決於髮型。

頭部的輪廓線

加上頭髮厚度的基準線

1. 畫臉的基準線。
如果在紙上把臉畫得過
大，就容不下頭髮的空間了。
畫基準線時要意識到頭髮的厚度。

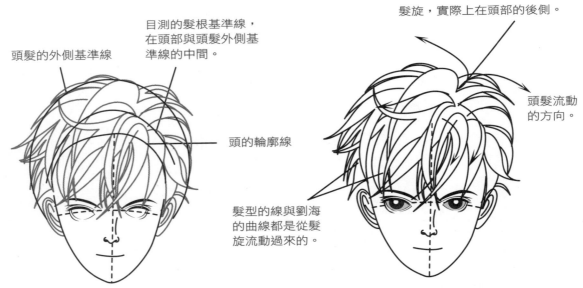

頭髮的外側基準線

目測的髮根基準線，
在頭部與頭髮外側基
準線的中間。

頭的輪廓線

髮旋，實際上在頭部的後側。

頭髮流動
的方向。

髮型的線與劉海
的曲線都是從髮
旋流動過來的。

3. 留意髮根的位置，畫出想要的頭髮。

4. 細描頭髮線條，完成。

畫臉的時候，一旦加上頭髮，人物的頭就會變大，
這是因為頭髮本來就是從頭皮向外側生長，覆蓋住了頭的輪廓。

草也必定是向上生長，會因為自身重量而下垂。

從根部呈放射狀伸出。
"髮旋"=草根，
"頭髮"=草葉。

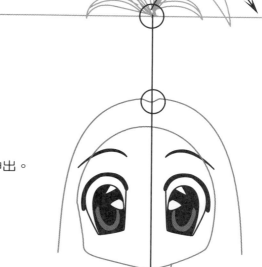

想表現頭髮，一定要在頭的輪廓線外面考慮到"頭髮層"。

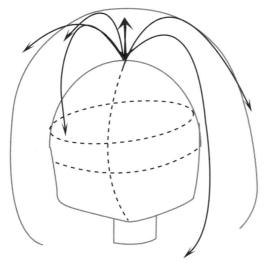

頭髮的厚度取決於頭髮的硬度與數量。頭髮越多或者越硬，厚度就越大。頭髮少或者軟的話，就會有貼在頭上的感覺。

頭髮的生長與草的長法相同

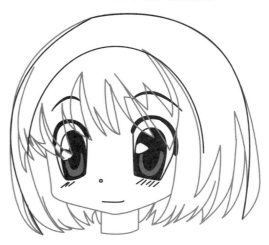

表現髮旋迴轉的畫法

髮旋是漩渦狀的，分為左卷、右卷兩種。畫頭部時，要考慮髮旋的旋轉方向，畫頭髮的流動。

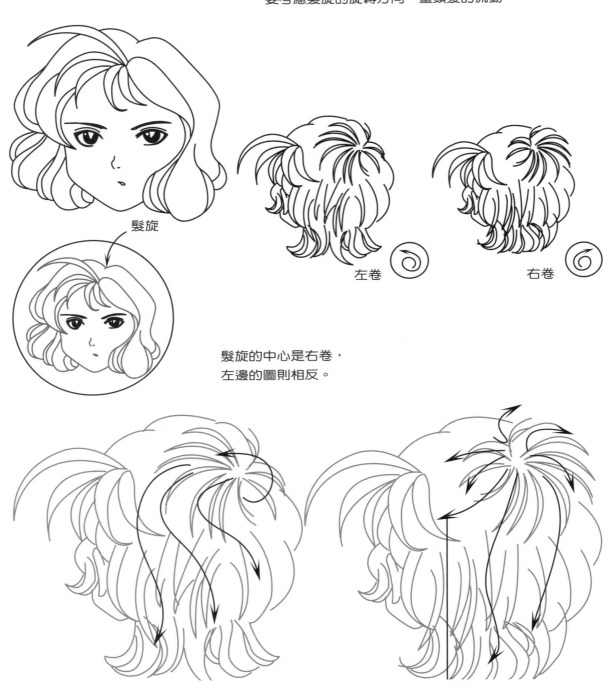

髮旋

左卷

右卷

髮旋的中心是右卷，
左邊的圖則相反。

用S形曲線表現離髮旋較遠地方的彎曲頭髮

後腦勺頭髮是右卷的弧線

有兩個髮旋的時候

劉海的髮旋

劉海的髮旋

後側的髮旋

頭髮的外輪廓線，中分頭髮的髮旋在頭部的後側。

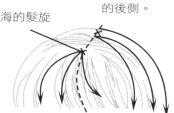

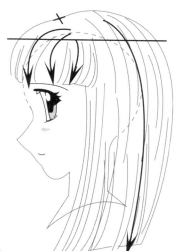

前髮呈放射狀，側面與後面的頭髮是弧度不大的曲線，基本平行。這個髮型後面的頭髮在頭部圓形的終點部分。

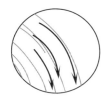

在頭髮的基準線中間畫上頭髮線條，表現厚度。

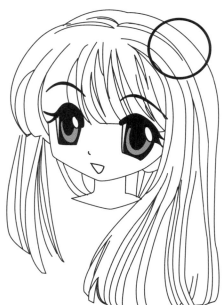

後腦勺的頭髮流動方向

髮旋

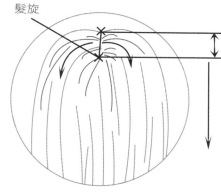

這個部分是較柔和弧線，表示頭的弧度

髮旋下面的部分比較直地垂下。

劉海的厚度與頭髮整體的厚度差不多

髮旋在頭的後部

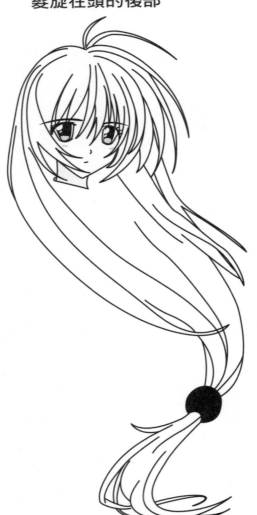

頭髮是以髮旋為基點的，從頭頂部稍後的部分畫出頭髮的流動,可以將頭部表現得有立體感。

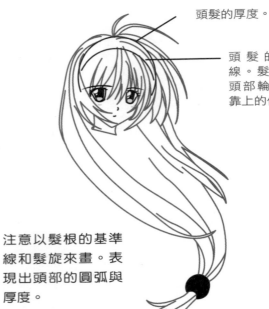

頭髮的厚度。

頭髮的輪廓線。髮根線在頭部輪廓線稍靠上的位置。

注意以髮根的基準線和髮旋來畫。表現出頭部的圓弧與厚度。

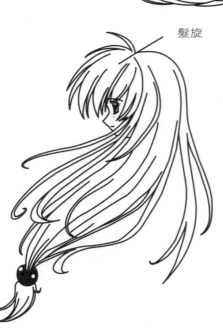

髮旋

以髮旋為中心呈放射狀畫出頭髮。

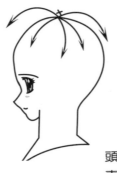

頭髮順著頭部的球面表現為曲線。

髮旋的位置

髮旋靠後，像前面生長的頭髮畫成長的曲線，更能夠表現頭部的曲面。

各類頭髮的彙總

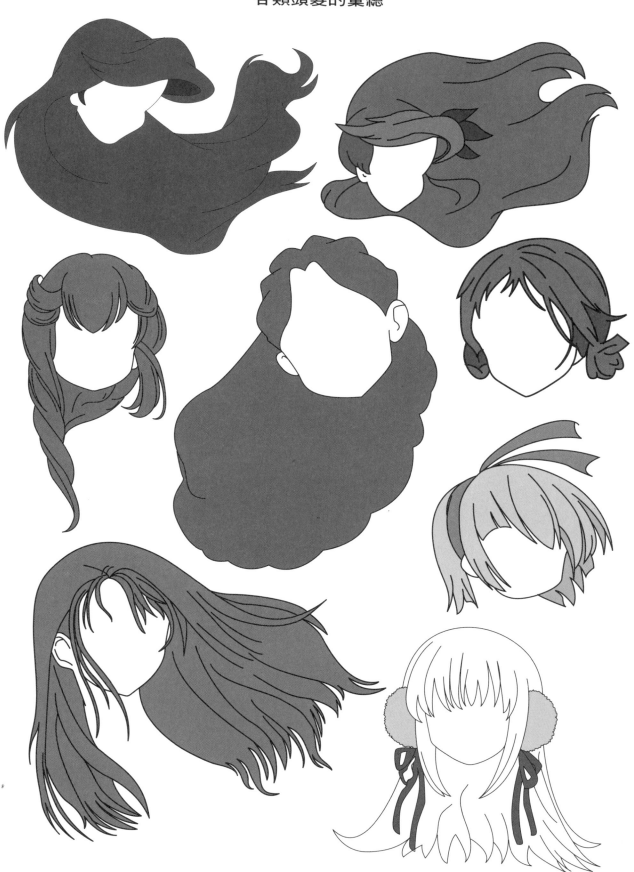

各類頭髮的彙總

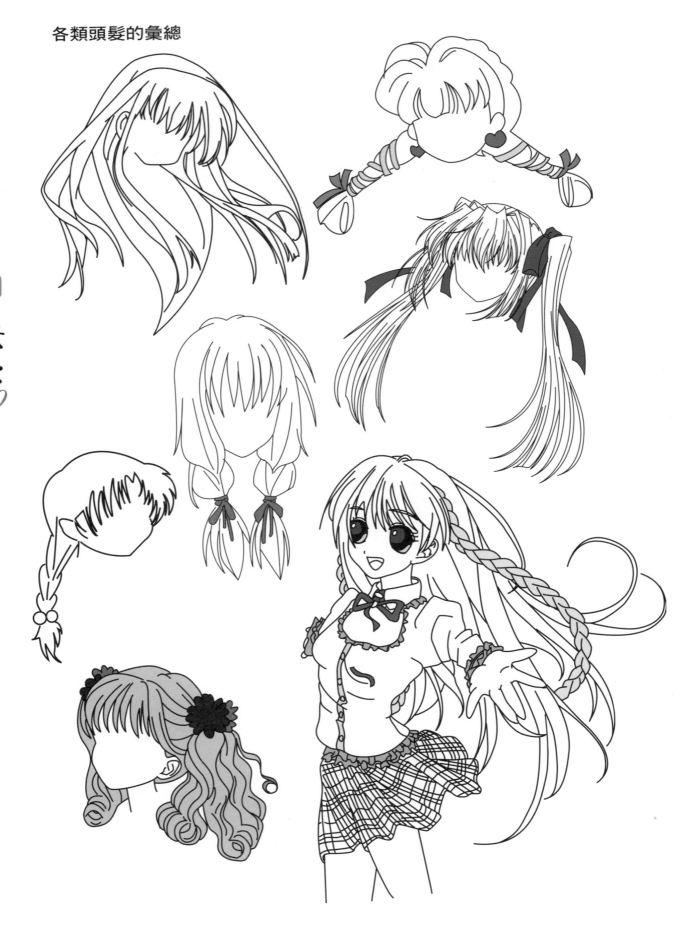

各類頭髮的彙總

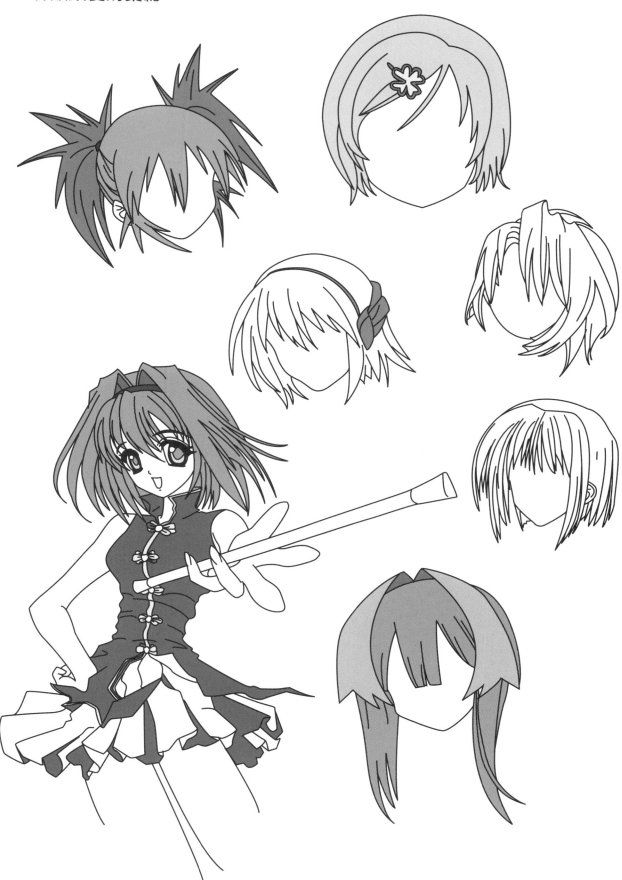

第4天
頭髮的練習

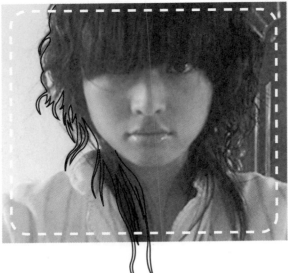

1. 從一側開始描繪外部輪廓，勾勒出頭髮彎曲的感覺。

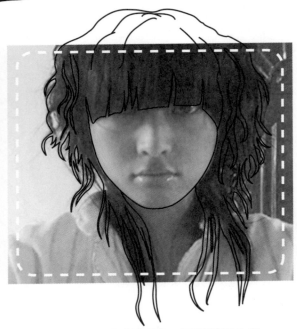

2. 加入內部細節，使頭髮更生動。

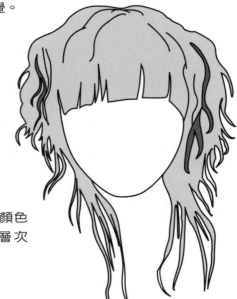

3. 上色、完成。注意顏色區別，以便表現層次感。

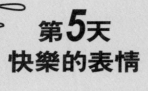

第5天
快樂的表情

快樂是每個人嚮往的美好狀態。
當美少女笑了起來，
世界又多了一幅美麗的風景⋯⋯

快樂表情的畫法

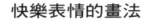

一雙炯炯有神的大眼睛，充滿興奮的眼光，刻畫出快樂的表情。在繪畫的過程中，瞳孔、眼球、高光各部位層次清晰。

1. 根據十字線確定眼、鼻、口的位置。

2. 細畫眼、鼻、口。

4. 經過整理上色，完成快樂女孩的最終表情。

3. 繪製女孩的頭髮及相關飾物。

快樂表情的彙總

快樂表情的彙總

第**5**天
快樂表情的
練習

1. 找出一張適合繪製微笑表情的圖片。

2. 依據前述方法確定臉部五官位置。

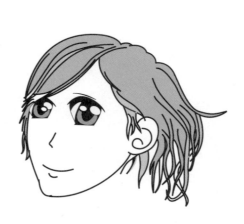

3. 經過整理、變形、誇張完成微笑女孩的表情繪製。

第6天
憤怒、生氣的表情

我們都知道生氣不好，
可是美少女生起氣來，
卻別有一番風情...

憤怒、生氣表情的畫法

1. 根據十字線確定眼、鼻、口的位置。

生氣時，杏眼圓睜，嘴角下彎，眉梢吊起。

2. 細描眼、鼻、口。

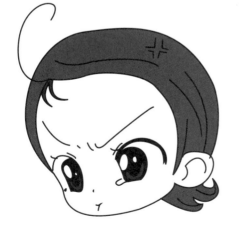

4. 經過整理上色，完成生氣的表情。

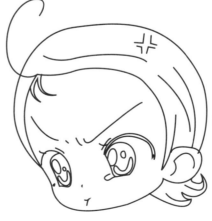

3. 繪製頭髮及相關飾物。

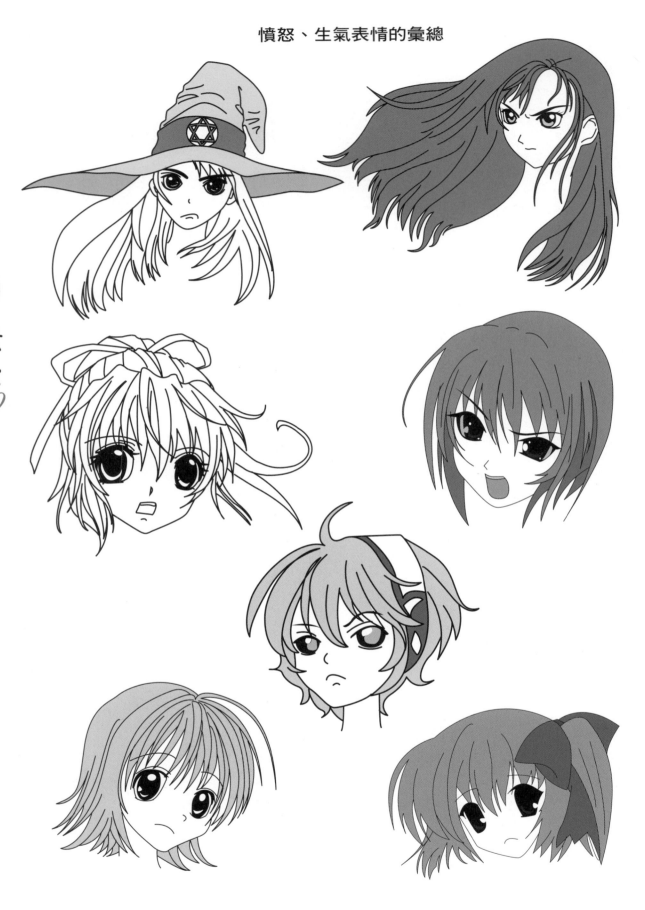

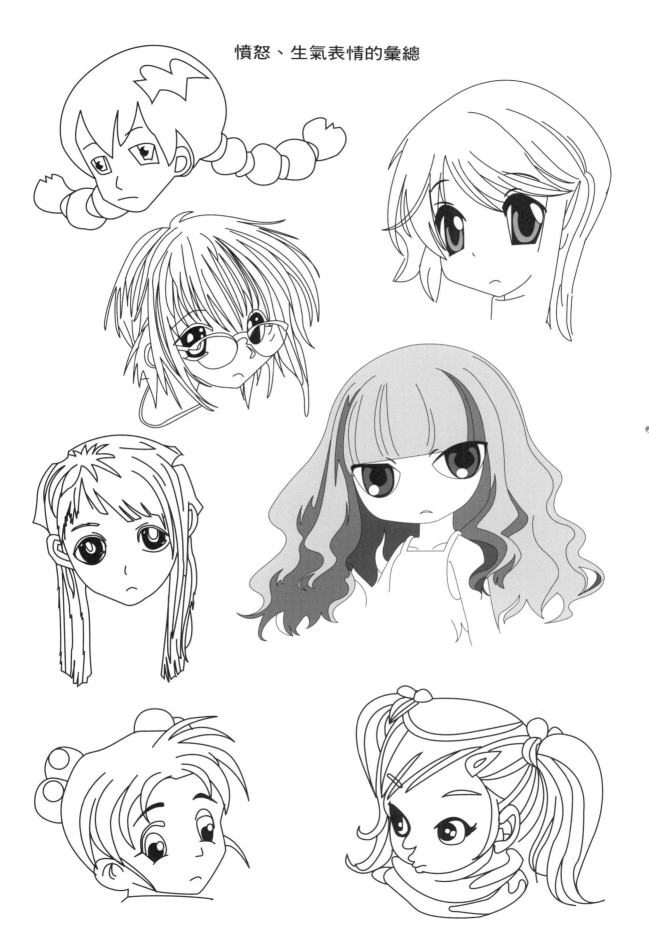

第**6**天
生氣表情的
練習

1. 找出一張適合繪製憤怒表情的
 圖片。

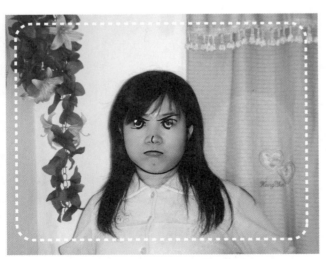

2. 依據前面的方法確定面部各器官
 的位置。

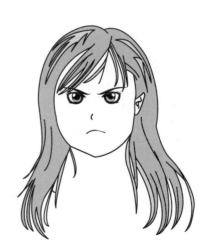

3. 經過整理、變形、誇張完成憤
 怒女孩的表情繪製。

第7天
疑惑、驚訝的表情

疑惑時會思考，驚訝時表情誇張，若是美女如此將會如何呢......

疑惑、驚訝表情的畫法

1. 根據十字線確定眼、鼻、口的位置。

睜大的眼睛，疑惑的眼神，圓張的小嘴，刻畫出少女吃驚的表情。

2. 細化眼、鼻、口。

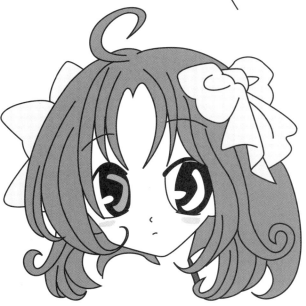

4. 經過上色，完成。

3. 繪製頭髮及相關飾物。

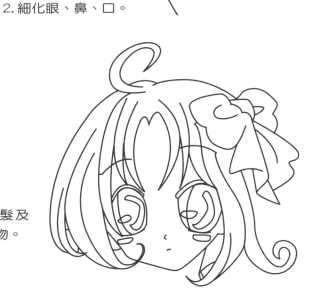

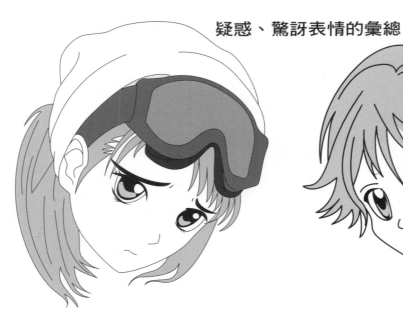

疑惑、驚訝表情的彙總

第7天
驚訝表情的
練習

1. 找出一張適合繪製驚訝
表情的圖片。

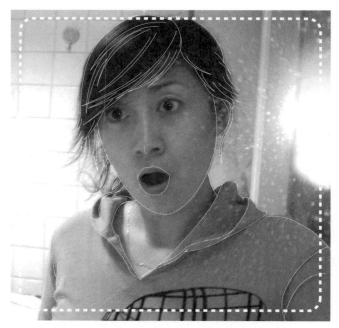

2. 依據前述方法確定臉部五官的位置。

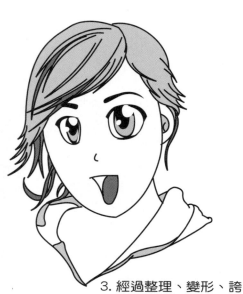

3. 經過整理、變形、誇
張,完成女孩驚訝的
表情繪製。

第8天
純真的表情

純真的表情最是惹人憐愛,今天來學習純真神情的畫法。

純真表情的畫法

1. 首先描繪出臉部的大致輪廓,用十字線確定五官的位置。

2. 為五官描繪出大致形象,初步畫出人物表情。

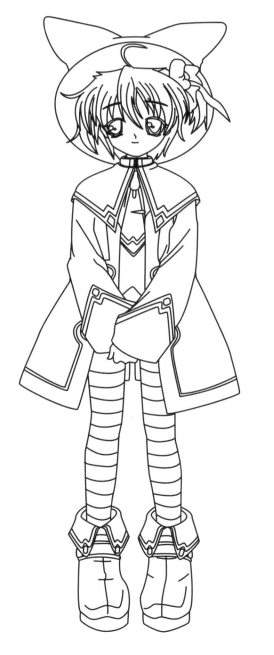

3. 完善頭髮和眼部的細節

4. 將細節補充完整,調整五官位置,完成美少女純真的表情。

嘴巴只用一條簡單的
線條表示，注意曲線
的彎曲程度。

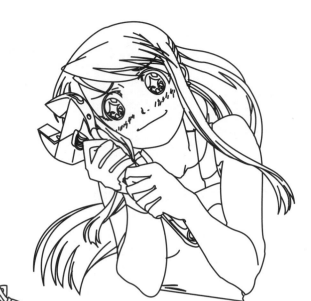

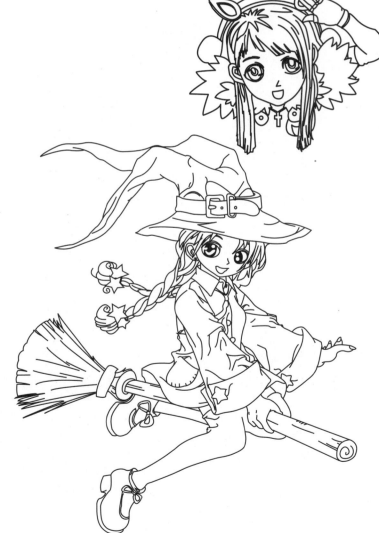

眼部高光點的位置要
處理好，也要注意細
節的處理。

純真表情的彙總

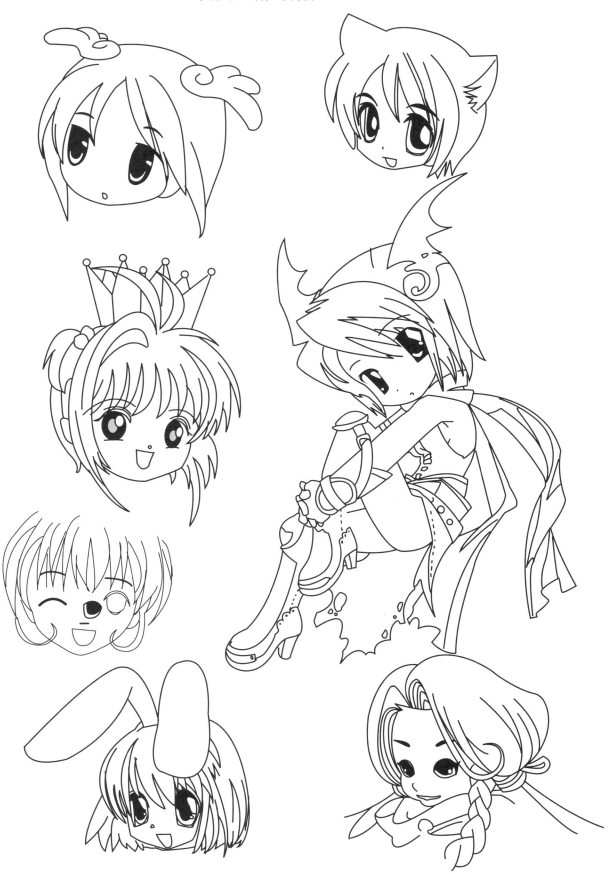

第8天
純真表情的
練習

1. 找出一張適合繪製純真
 表情的圖片。

2. 依據前述方法確定五官的位置。

3. 經過整理、變形、誇
 張,完成女孩純真的
 表情繪製。

第9天
手的繪製

纖纖玉手握著鮮花或雨傘，無論何時，美女的手總會引人注目……

繪製手的過程

若已經習慣立體繪畫，注意手掌整體、手指及大拇指的的位置後，畫出大概的樣子。

到此關節為止，不要再畫出手指的線。

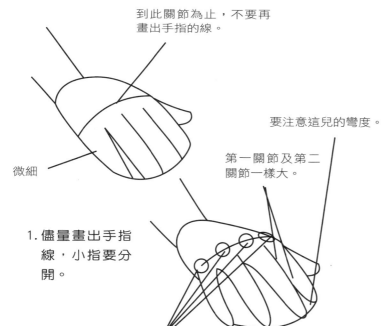

微細

1. 儘量畫出手指線，小指要分開。

第一關節及第二關節一樣大。

要注意這兒的彎度。

手指的關節

2. 加上手指的關節，修整手指的形狀。從第二關節到第一關節的部分一樣粗，但到指尖的部分變細，大拇指有點兒像扇形。

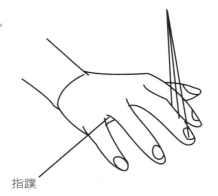

第一關節及第二關節的彎度與指甲的彎度相同。

指蹼

3. 整體修飾，將關節突出，畫出指甲及指、掌連接處。

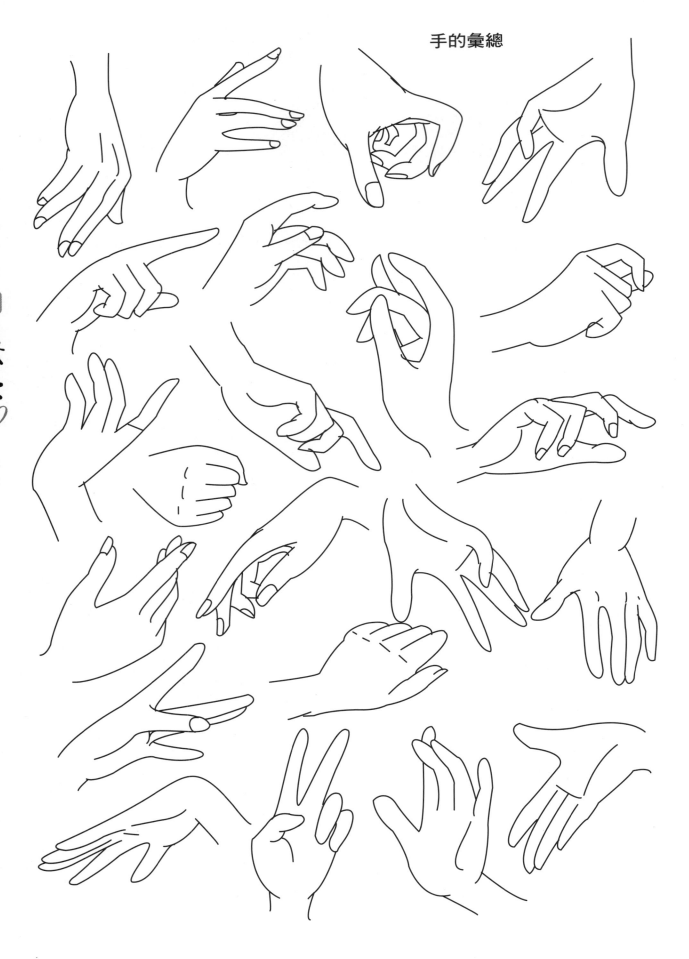

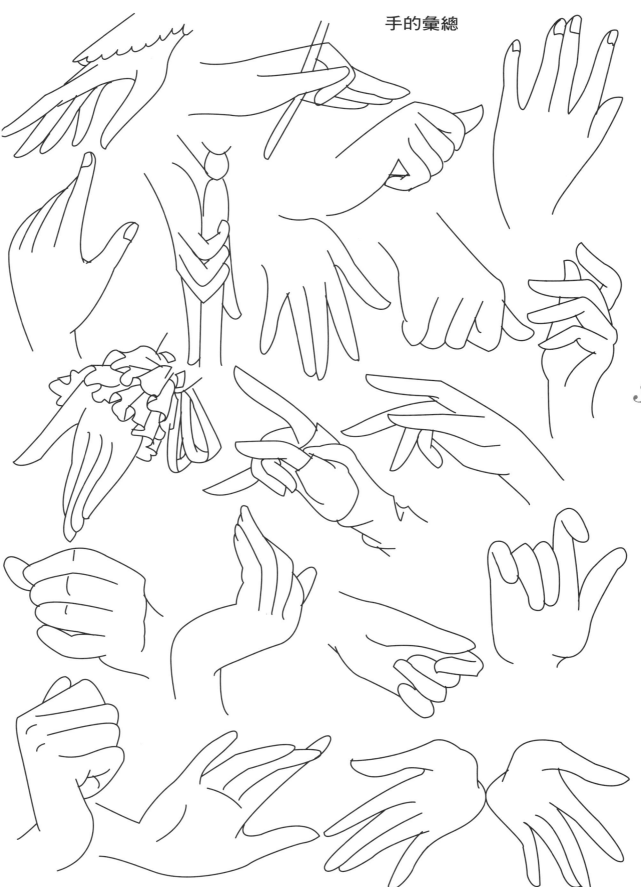

第9天
手的練習

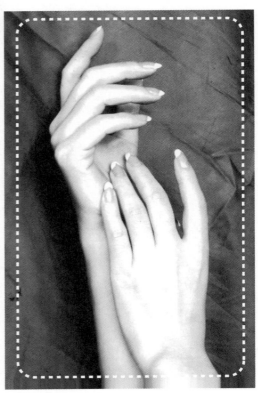

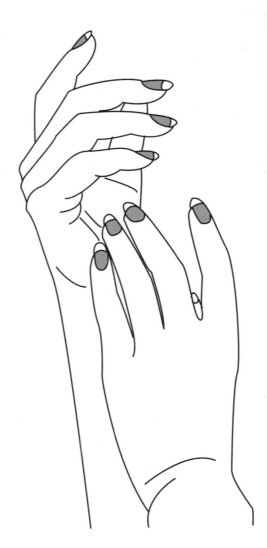

基本上,手的姿態取決於原圖的造型。為了得到更好的視覺效果,我們將指甲部分進行了上色,好在平淡的顏色中產生注目的焦點。

第10天
站姿

啊娜多姿的美女各有特色，
今天來學習美女站立時的畫法

美少女體態的畫法
身體比例的認識

畫卡通人物，首先要瞭解人體的比例與
結構，但不能完全照真人的比例結構去
畫，往往在繪畫的過程中多些誇張與變
形的效果。

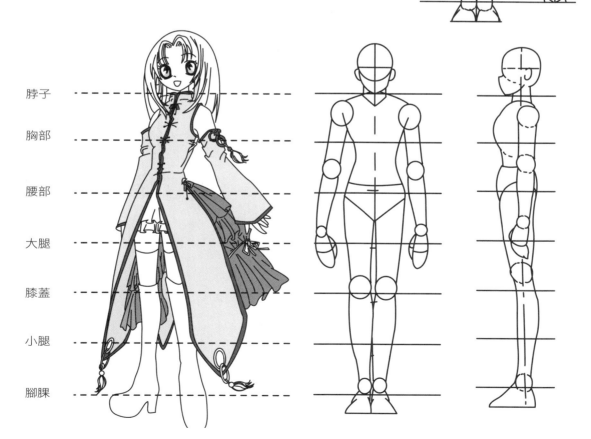

脖子

胸部

腰部

大腿

膝蓋

小腿

腳踝

站姿的畫法

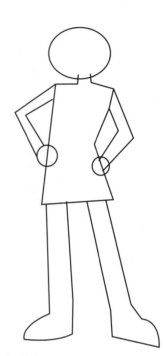

第一步：描繪輪廓

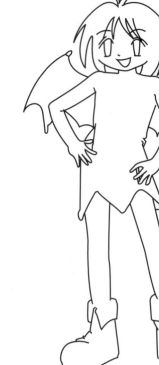

第二步：初步描繪細節

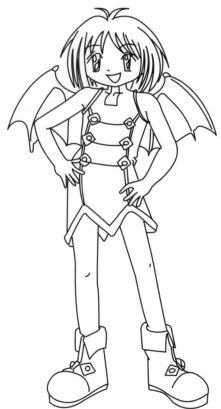

第三步：細節潤色

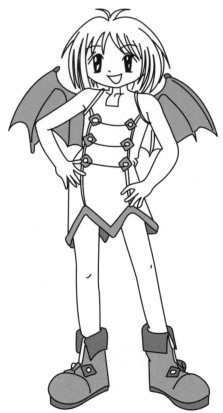

第四步：上色完成

站姿的彙總

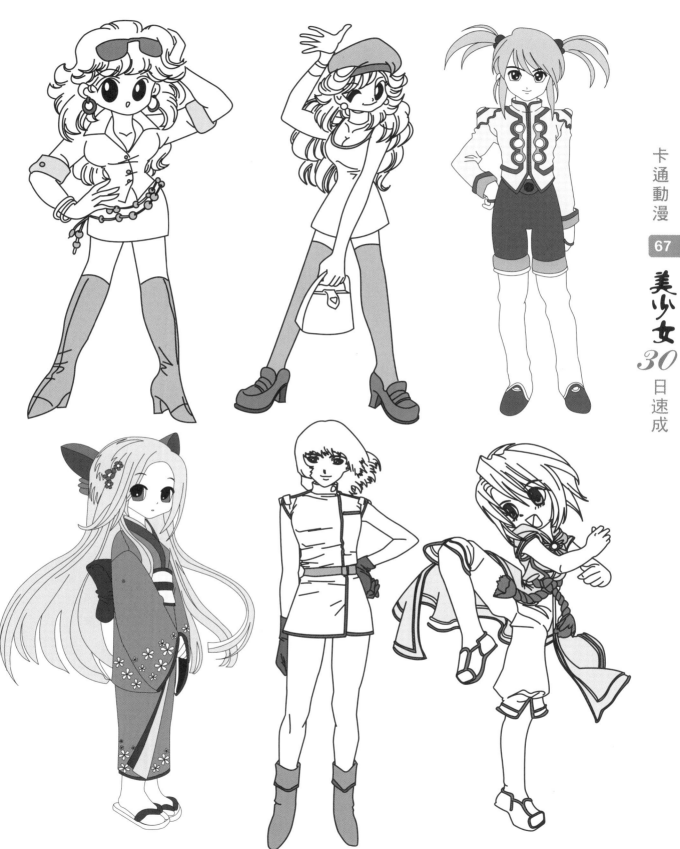

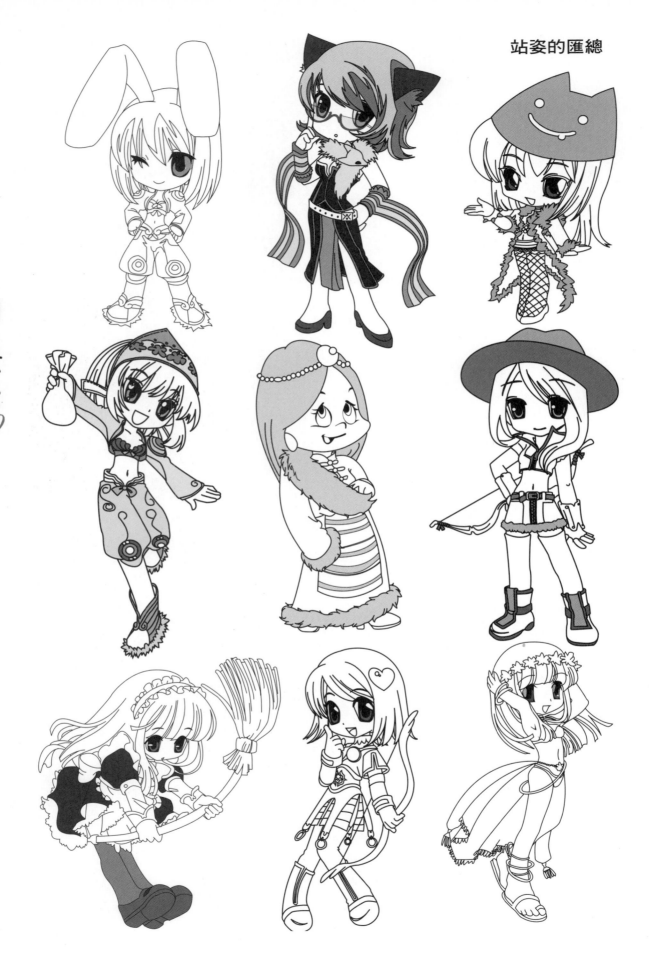

第**10**天
站姿的練習

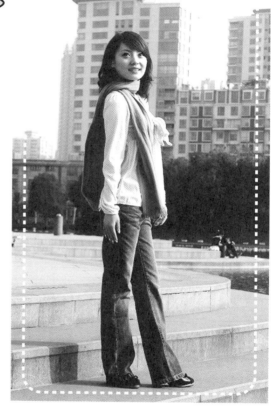

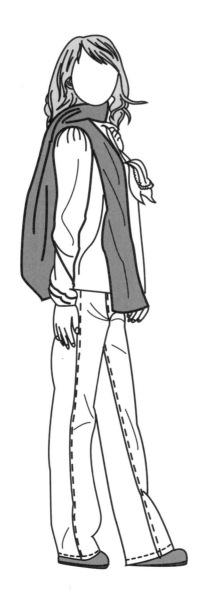

選擇好一張站立的女孩圖片,根據人物服裝找出繪圖的技巧。比如上圖女孩穿的牛仔褲,通過實、虛兩條線來表現特徵,簡潔明瞭,一目瞭然。將繪製好的圍巾進行上色,通過與上衣顏色的深淺對比,突顯層次感。

坐姿的畫法

累了吧，坐下來休息一下．找個舒適的坐姿，來杯下午茶......

第一步：
描繪輪廓

第二步：
初步描繪細節

第三步：
細節潤色

第四步：
上色完成

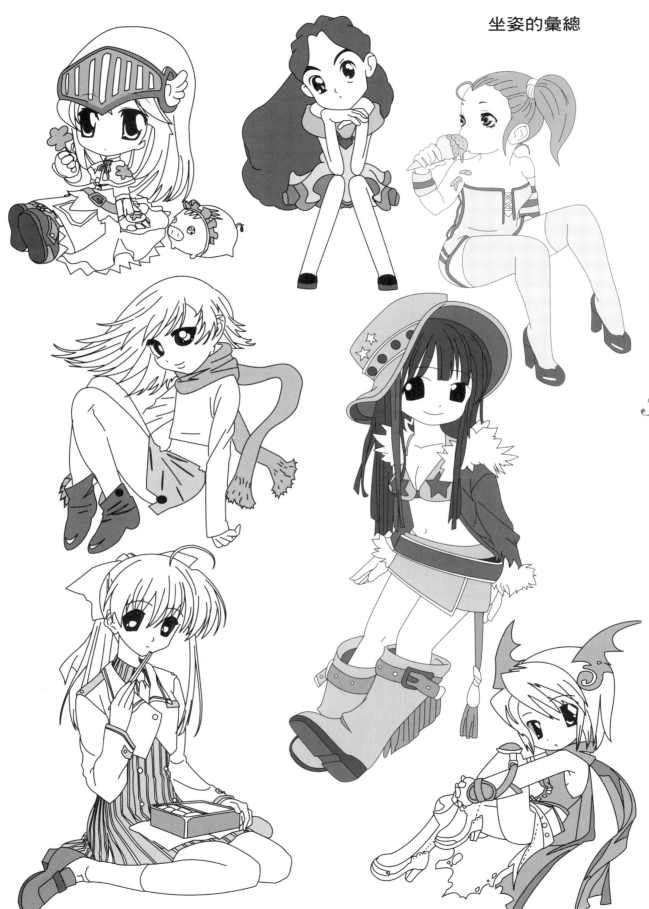

坐姿的彙總

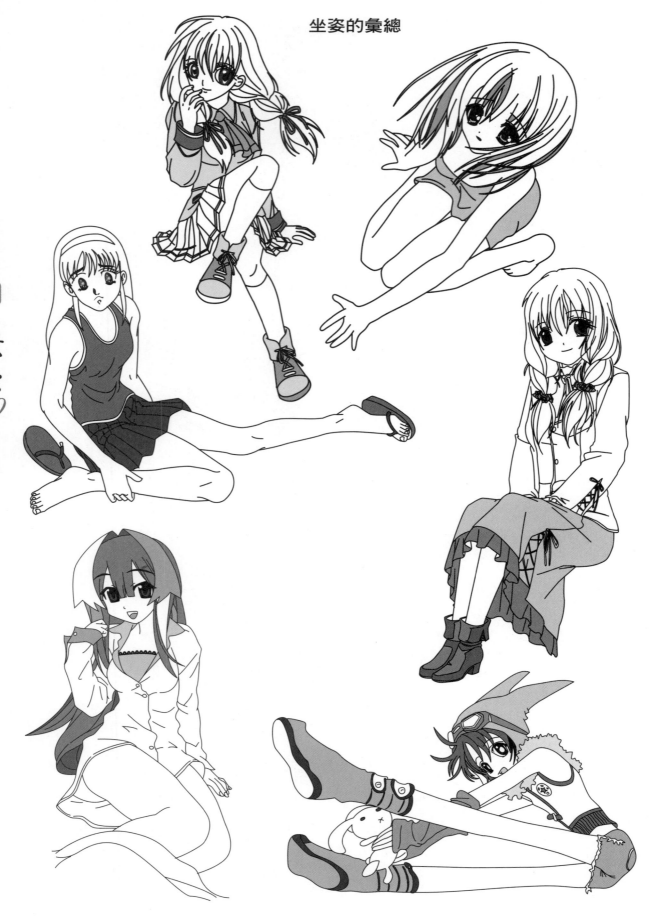

第11天
坐姿的練習

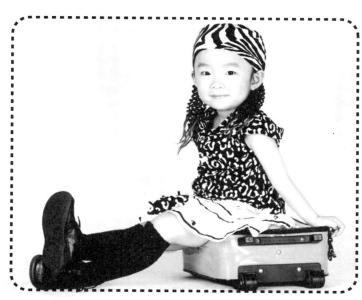

可愛的小女孩,穿著時尚:頭巾、印花上衣、長襪、短裙。神態恬靜,灑脫地坐在行李箱上。繪畫時注意各部位的形態,藉由顏色強調對比與區別。

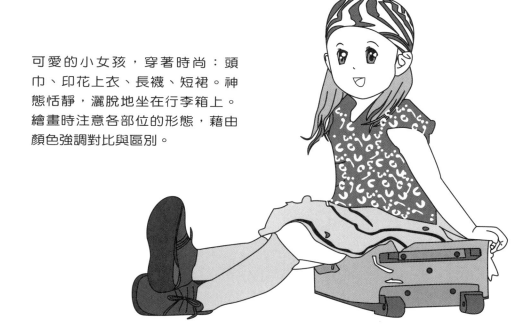

第12天
走姿

走姿的畫法

第一步：
描繪輪廓

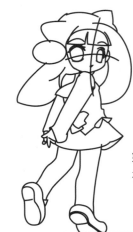

第二步：
初步描繪細節

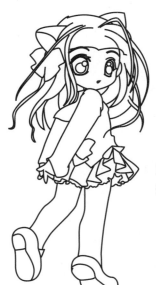

第三步：
細節潤色

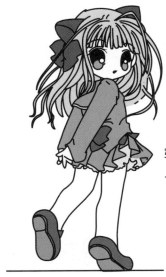

第四步：
上色，完成

走姿的彙總

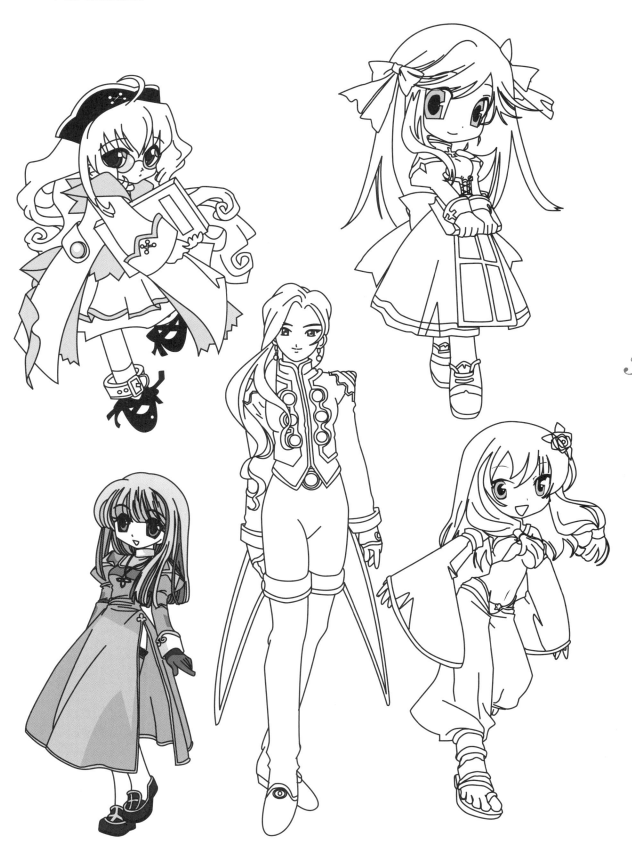

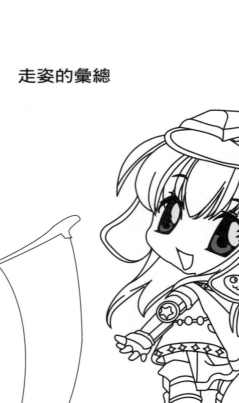

第12天
走姿的練習

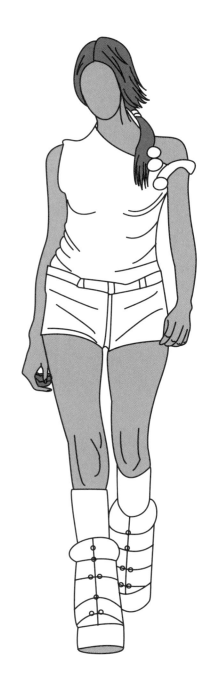

模特兒大步地向前走，一身簡短
的白色運動裝扮。為了更突顯衣
著的明快，將人物的膚色上了淺
灰色。表現走姿時只須沿著人物
輪廓勾勒出主要的線條。

第13天
跑、跳的姿勢

跑、跳姿勢的畫法

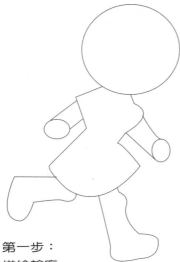

第一步：
描繪輪廓

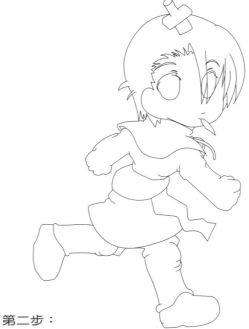

第二步：
初步描繪細節

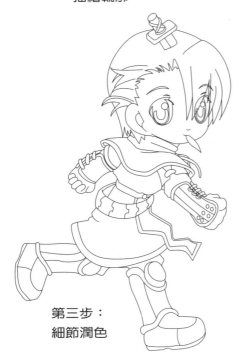

第三步：
細節潤色

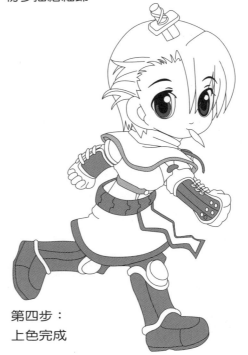

第四步：
上色完成

跳與跑很相似，只是有些不同之處需要區分開

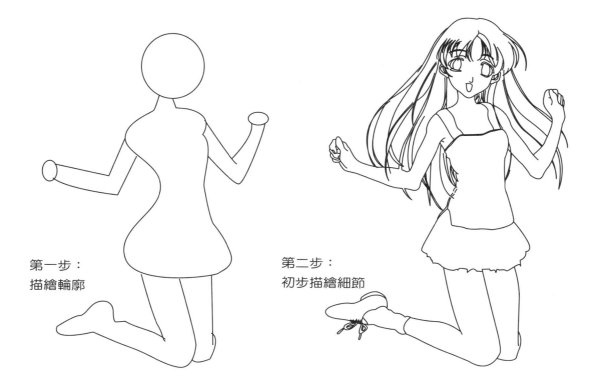

第一步：
描繪輪廓

第二步：
初步描繪細節

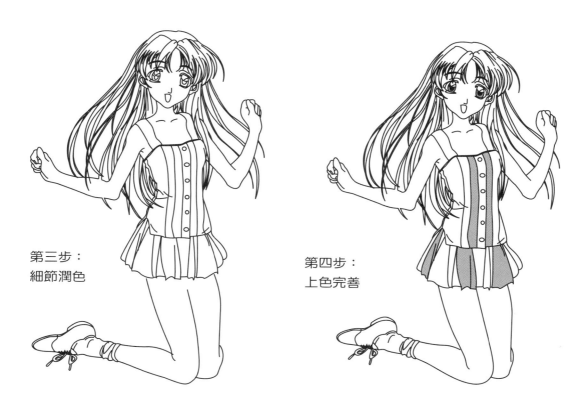

第三步：
細節潤色

第四步：
上色完善

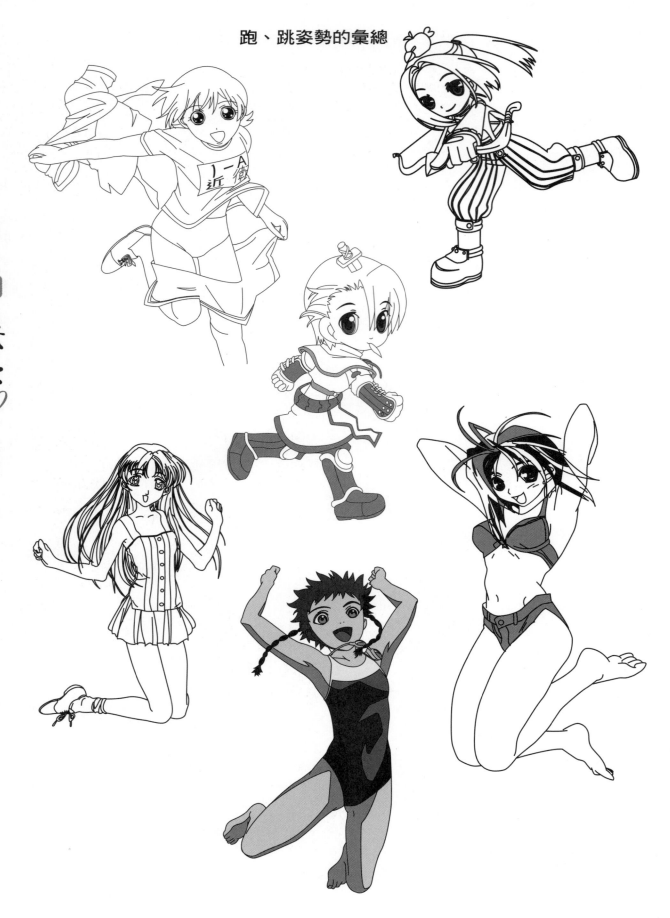

跑、跳姿勢的彙總

第**13**天
跑姿的練習

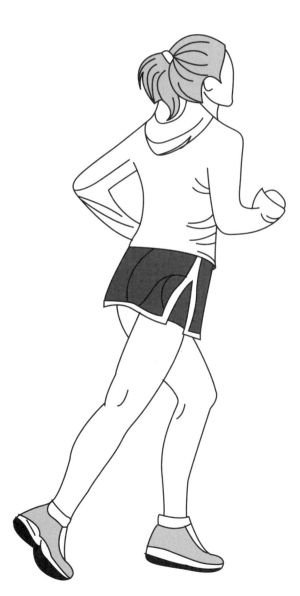

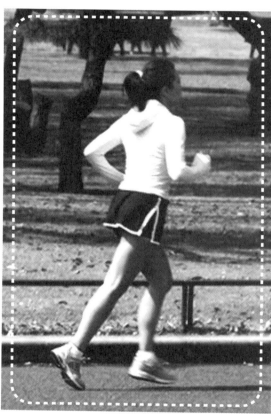

刻畫女孩奔跑的姿勢，就如同繪
製走姿是一樣的，抓住身體的動
態，以線條勾勒主要的體態，然
後注意衣著及腳上的運動鞋，就
能成功地表現出奔跑的狀態。

第14天
跪的姿勢

跪姿的畫法

第一步：描繪輪廓

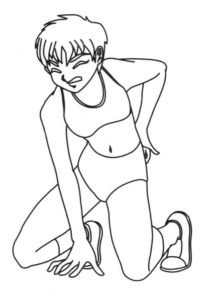

第二步：
初步描繪細節

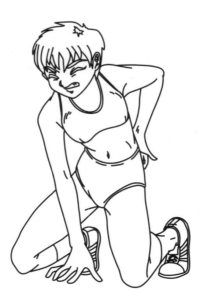

第三步：細節潤色

第四步：上色完成

跪姿的彙總

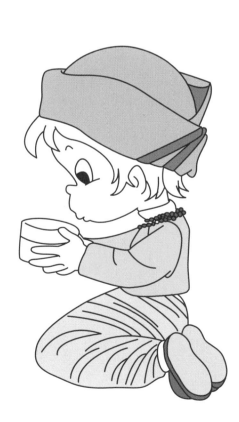

卡通動漫

84

美少女

30

日速成

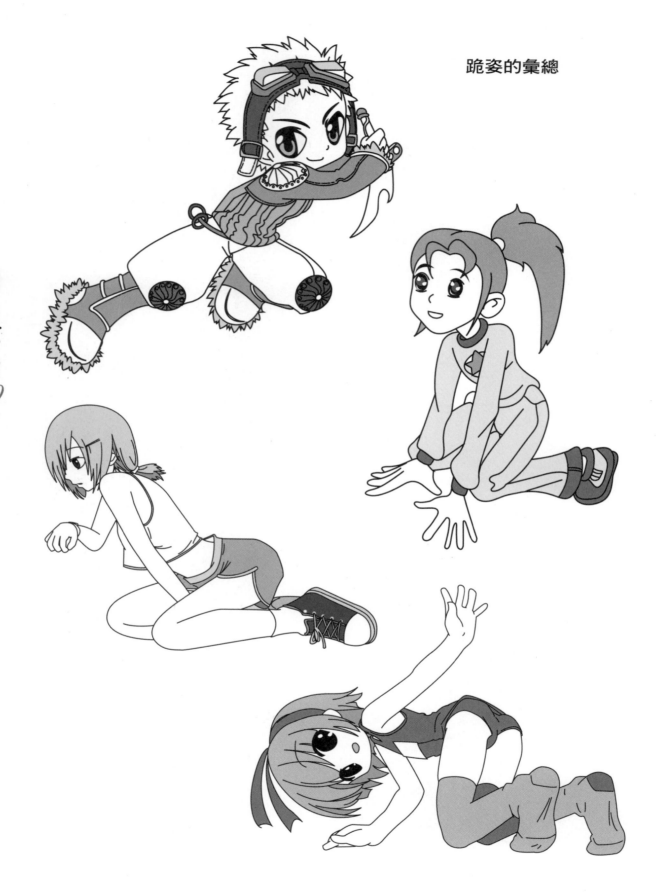

第**14**天
跪姿的練習

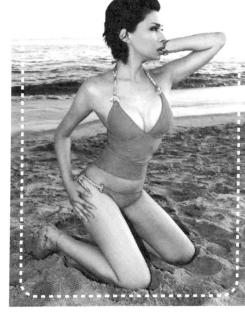

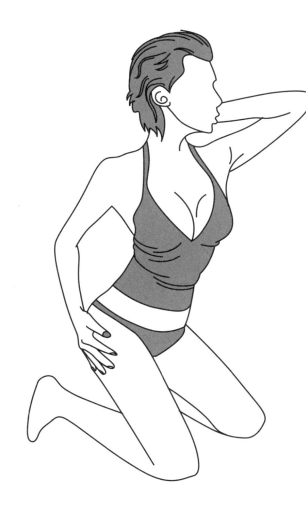

用圓滑的曲線勾勒出女孩的大腿
及腰部，腹部的線條表現出肌
肉。頭髮及泳衣進行了著色，使
得整體層次更加分明。

第15天
躺、趴的姿態

躺、趴姿勢的畫法

第一步：繪製初步輪廓，注意調整身體各部位的比例。

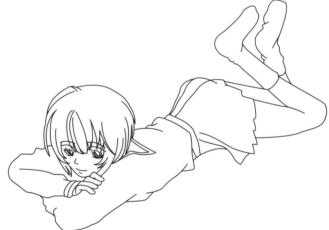

第二步：修飾細節，注意身體形態的處理，要呈現出休閒的感覺。

第三步：上色，完成。注意頭髮的細節、衣服與裙部褶皺的處理，眼睛要能體現出人物的神態。

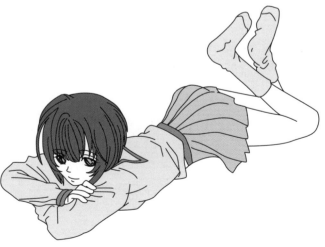

躺、趴的彙總

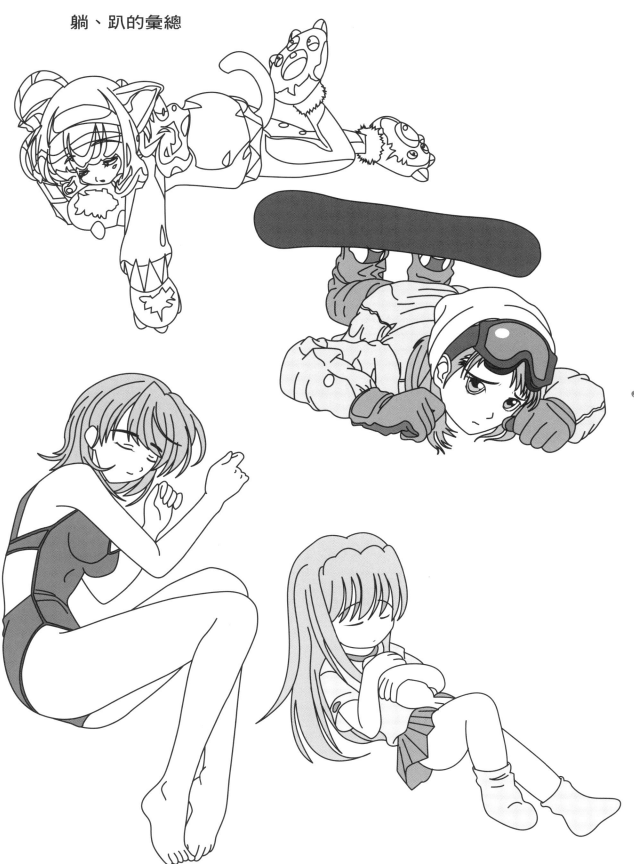

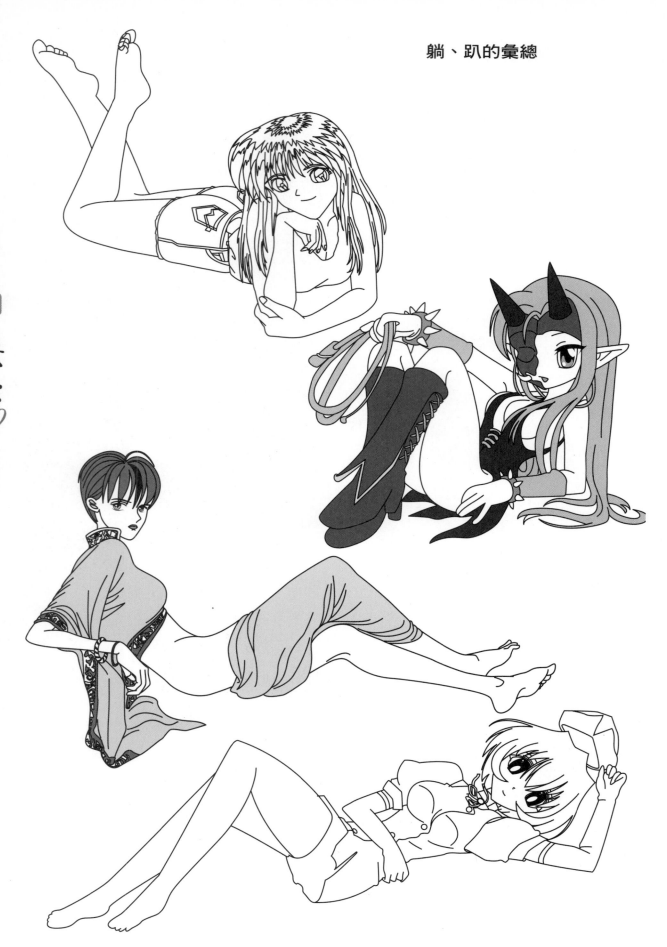

第15天
躺的練習

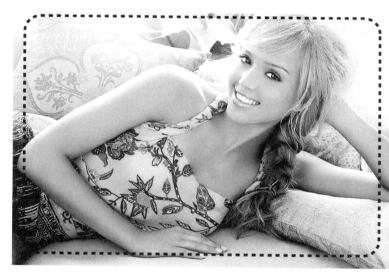

美女的臥姿委婉而婀娜。在繪製的
過程中，注意手臂的動作，繪製頭
髮時注意細節的表現，繪製上衣時
注重花紋的渲染。這樣才能將躺臥
的女孩繪製得楚楚動人。

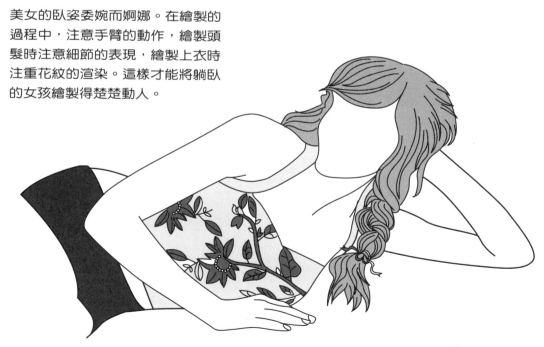

第16天
上衣的繪製

清秀的校園服、性感的緊身衣，令美女們更加俏麗動人……

上衣的技法分析

海軍服般的翻領，胸前配戴的領節，整齊的前排扣，使得女孩更顯清秀端莊。

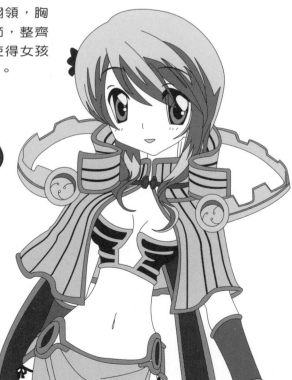

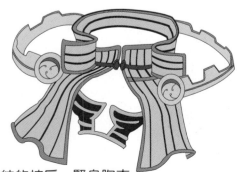

帶條紋的披肩，緊身胸衣，使得女孩性感而俏麗。

長版外套的畫法

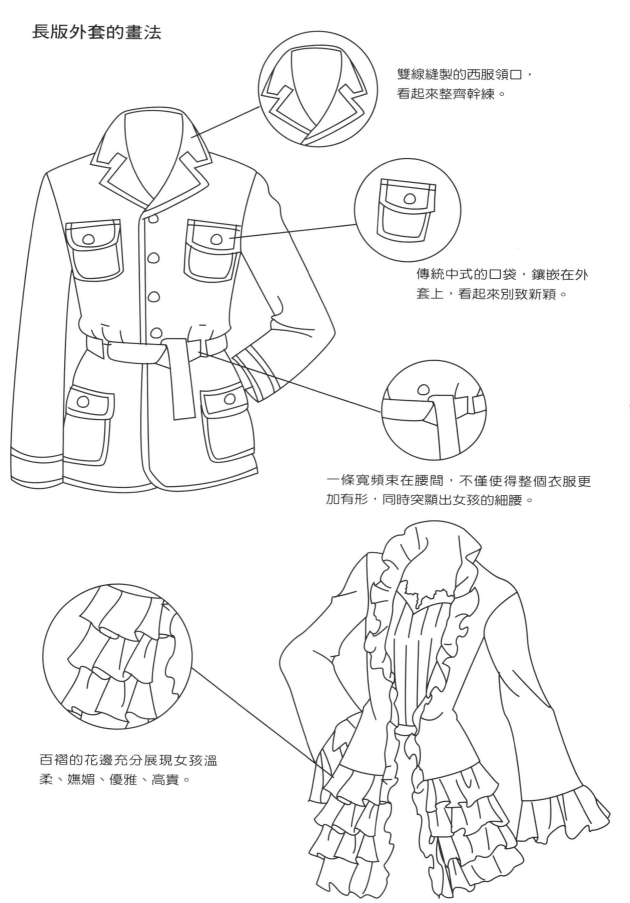

雙線縫製的西服領口，看起來整齊幹練。

傳統中式的口袋，鑲嵌在外套上，看起來別致新穎。

一條寬頻束在腰間，不僅使得整個衣服更加有形，同時突顯出女孩的細腰。

百褶的花邊充分展現女孩溫柔、嫵媚、優雅、高貴。

上衣的彙總

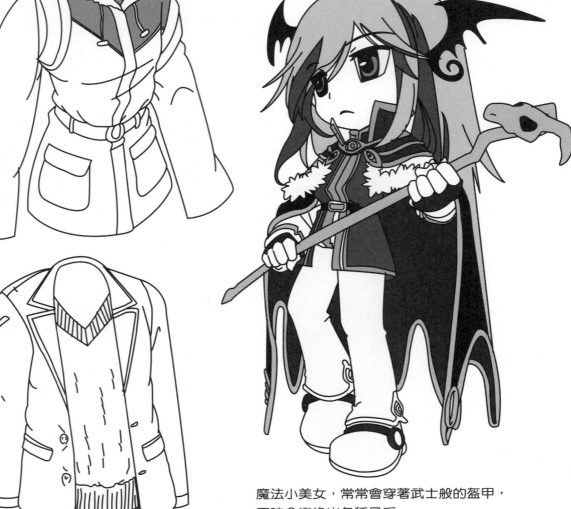

魔法小美女，常常會穿著武士般的盔甲，
不時會變換出各種風采。

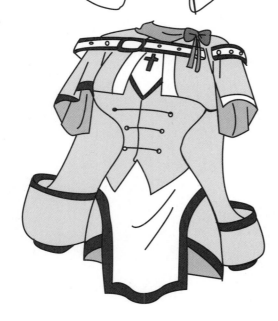

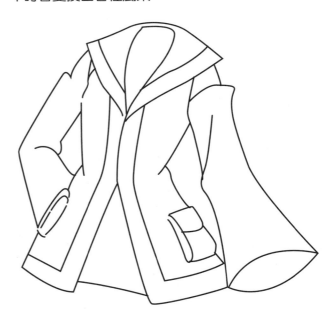

長版外套的彙總

女孩的長款上衣看起來有點像裙子，但卻與裙子有本質上的不同。繪畫技巧與裙子有類似之處，比如蕾絲花邊，百褶與蝴蝶結的運用。長款外衣使女孩看起來風度翩翩，飛揚飄逸。

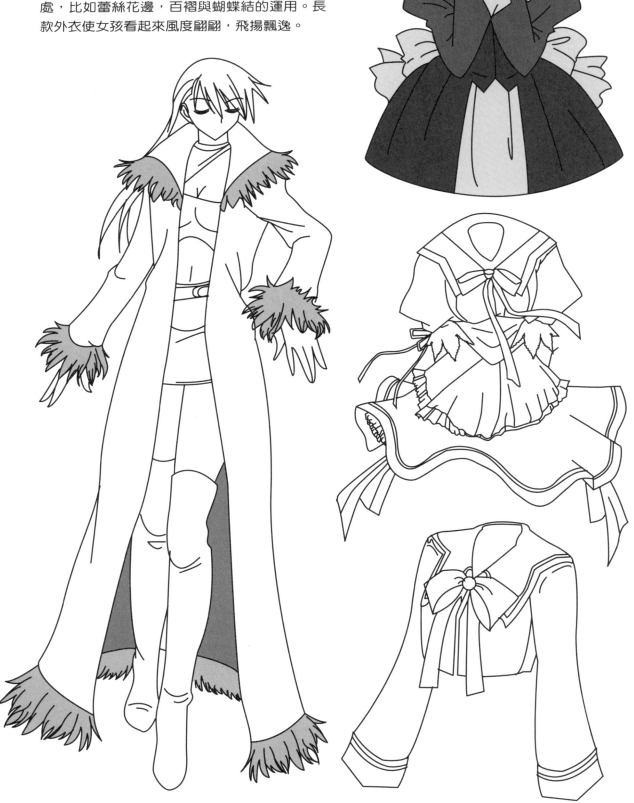

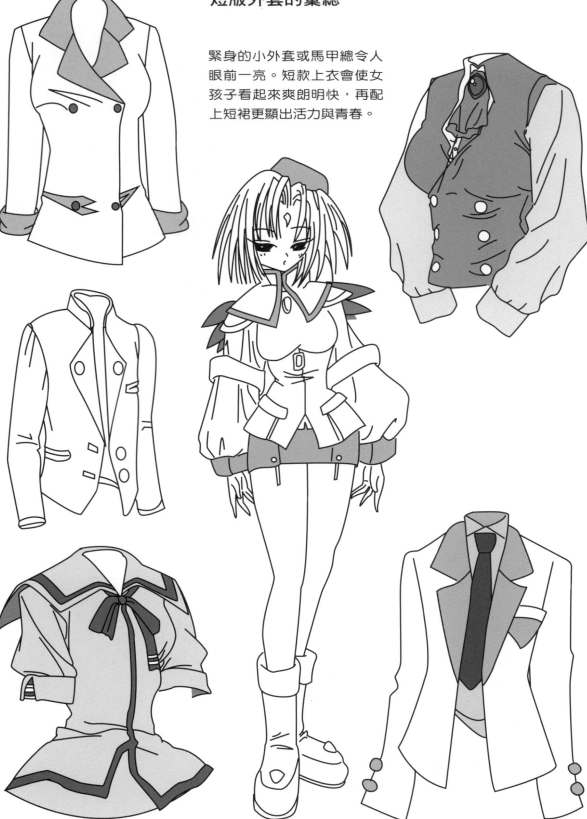

短版外套的彙總

緊身的小外套或馬甲總令人眼前一亮。短款上衣會使女孩子看起來爽朗明快，再配上短裙更顯出活力與青春。

第16天
上衣的練習

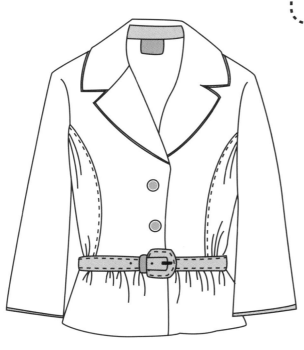

在參照實物繪製卡通圖時，一定要學會分析事物的特性。例如這件上衣，其重點在於腰部的細節：腰帶、腰部的褶皺，還有上身兩側明顯的縫線，其餘部分與一般的衣服雷同，為了凸顯其他部分，在繪製領子時畫了雙線並填色，以便襯托領口。為了突出腰帶，進行了上色，這樣整件衣服的特色就表現出得體舒適。

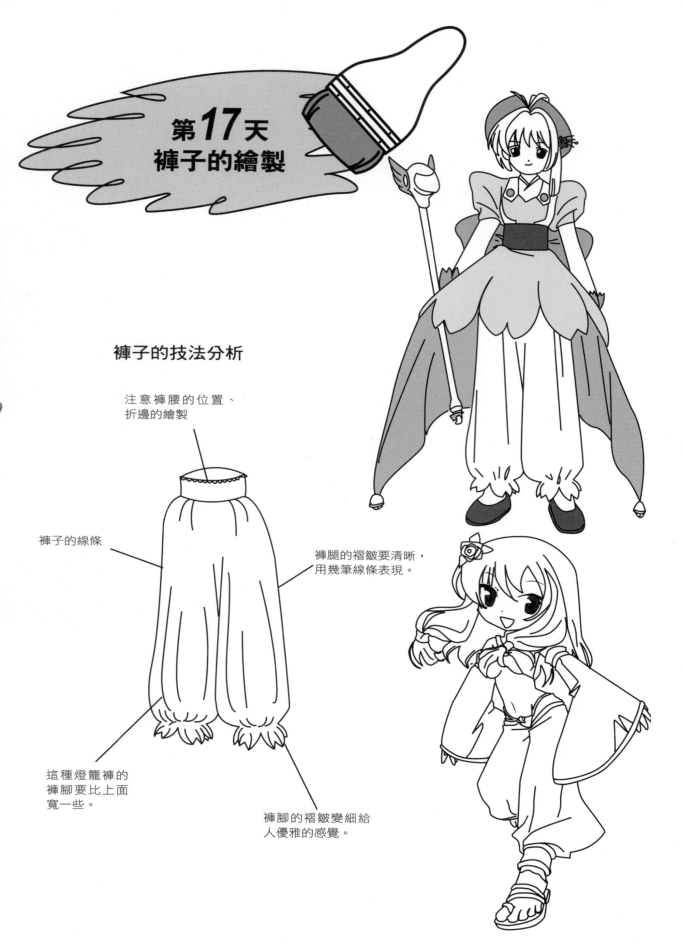

第17天
褲子的繪製

褲子的技法分析

注意褲腰的位置、
折邊的繪製

褲子的線條

褲腿的褶皺要清晰，
用幾筆線條表現。

這種燈籠褲的
褲腳要比上面
寬一些。

褲腳的褶皺變細給
人優雅的感覺。

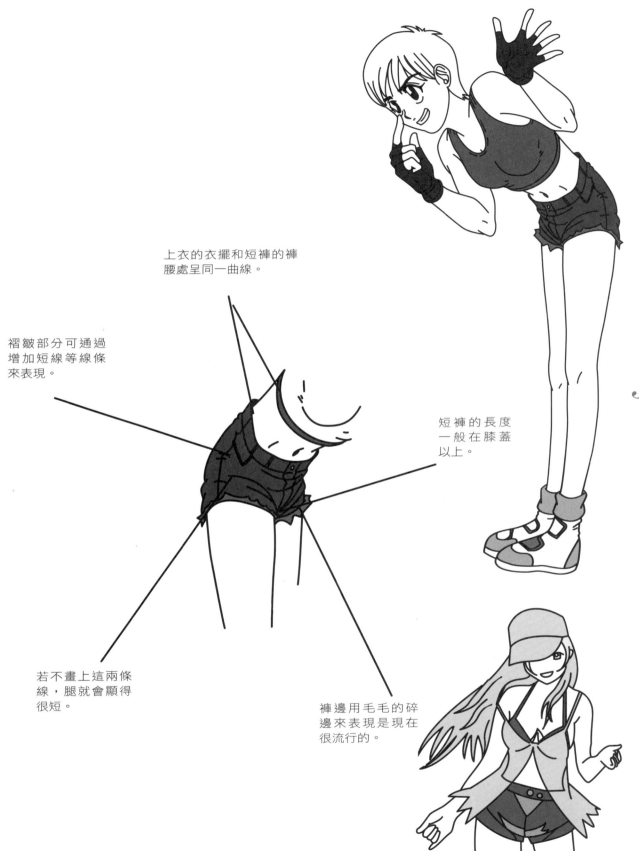

上衣的衣擺和短褲的褲
腰處呈同一曲線。

褶皺部分可通過
增加短線等線條
來表現。

短褲的長度
一般在膝蓋
以上。

若不畫上這兩條
線，腿就會顯得
很短。

褲邊用毛毛的碎
邊來表現是現在
很流行的。

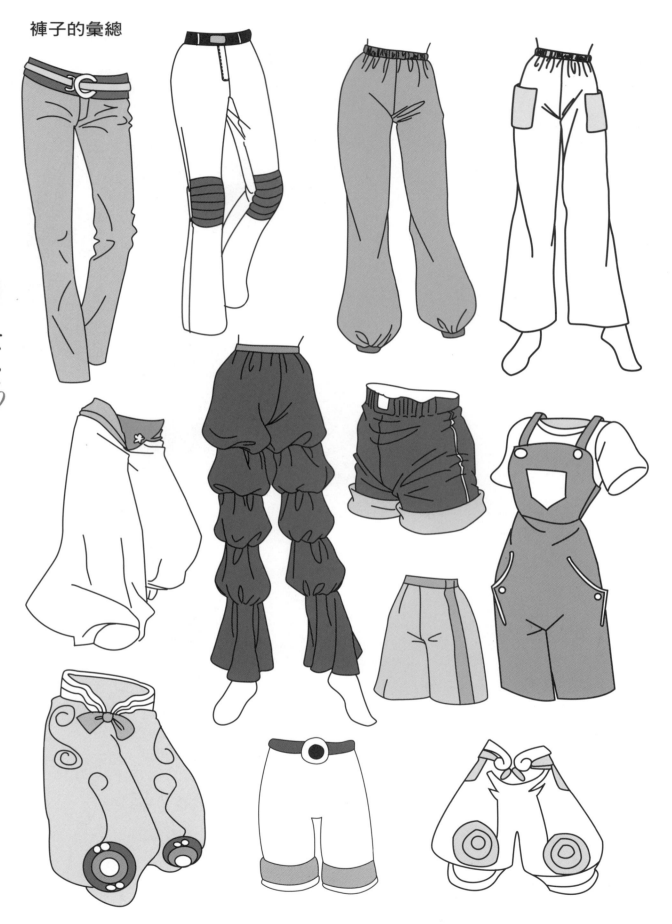

第17天
褲子的練習

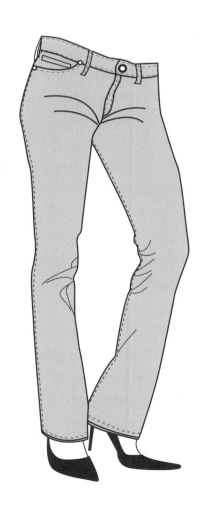

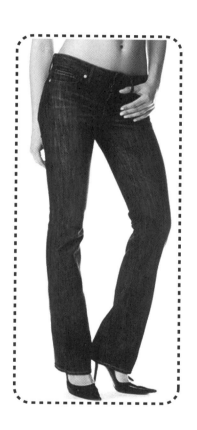

繪製褲子時，注意褲腰的細節，將縫線透過虛實線表現。同樣在前面及側面褲線處均採用相同的方法，這樣看起來比較細緻精巧。

第18天
裙子的繪製

如果說女孩子的長髮飄飄令人心動，而那或長或短飄逸的裙裝更會令人心生漣漪......

裙子的技法分析

很經典的日本校園女生校服，端裝的上衣配百褶迷你短裙。繪製裙子時注意下擺的層次變化，至於褶皺卻很容易表現，直接拉線與底部銜接好即可。

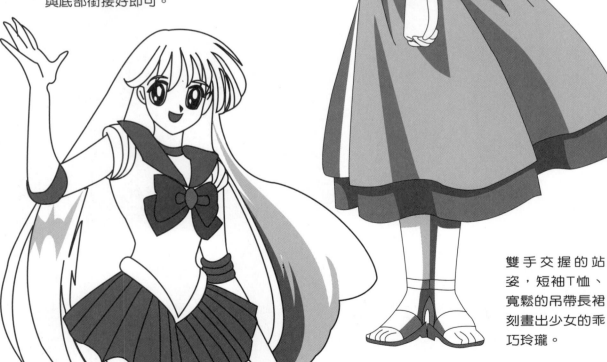

雙手交握的站姿，短袖T恤、寬鬆的吊帶長裙刻畫出少女的乖巧玲瓏。

裙子的彙總

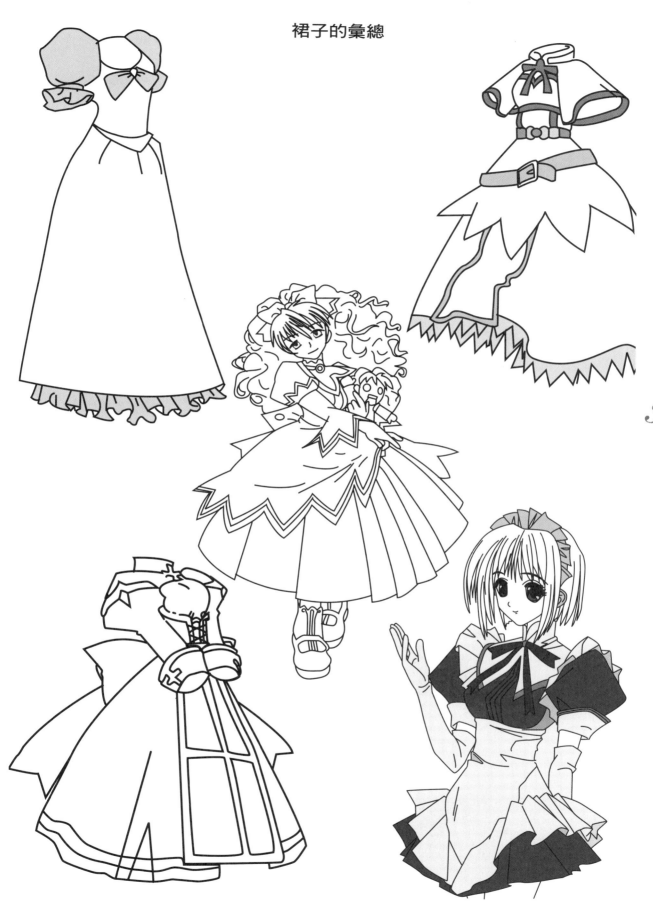

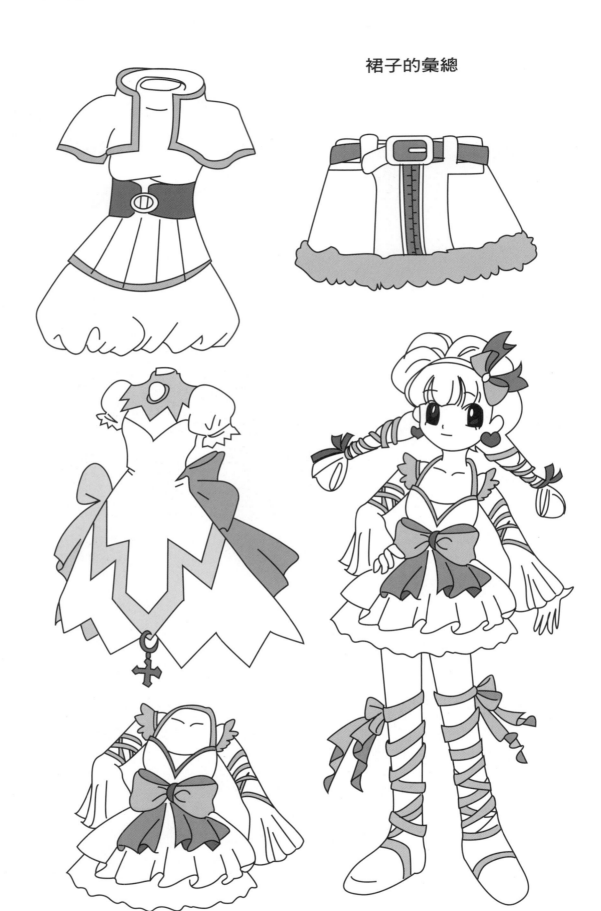

第**18**天
裙子的練習

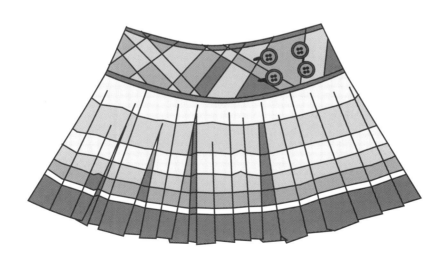

這件裙子的特點在於裙身褶皺充滿動感。因此在繪畫時,要特別注意最底部的畫法,一定要將線段錯開繪製,裙褶的層次就出來了。由於裙子的面料屬於格子布,因此通過顏色將其進行區分,同時注意褶皺陰影的表現,只要顏色稍深一點即可。

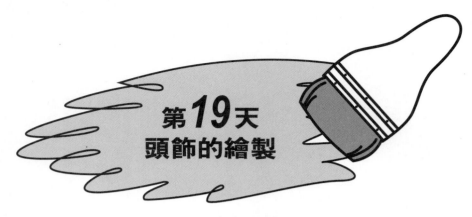

第19天
頭飾的繪製

女孩的頭上總會別著琳琅滿目的飾品……

頭飾的技法分析

蝴蝶結在動漫中是最常見的頭飾，坊間的飾品遠遠超出我們在動畫中所見到的。在繪製飾品時要注重細節，例如繫扣處的表現、褶皺處的陰影。畫珠子時注意其垂墜感，及相互間的距離。

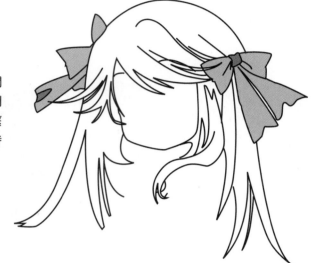

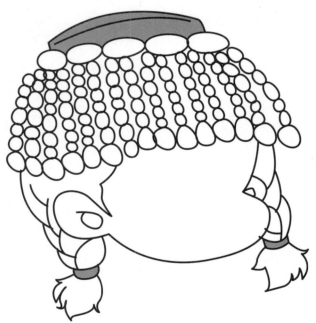

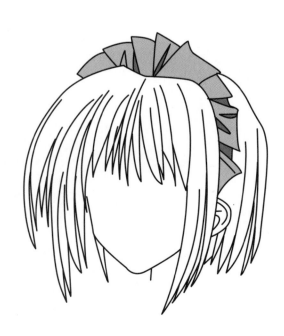

頭飾的彙總

多變的蝴蝶結在女孩的頭上美麗
多姿。另類的頭飾：兔耳朵、飛
翔的翅膀、頭盔式樣的髮帶等，
將女孩刻畫得別出心裁。

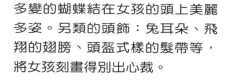

頭飾的彙總

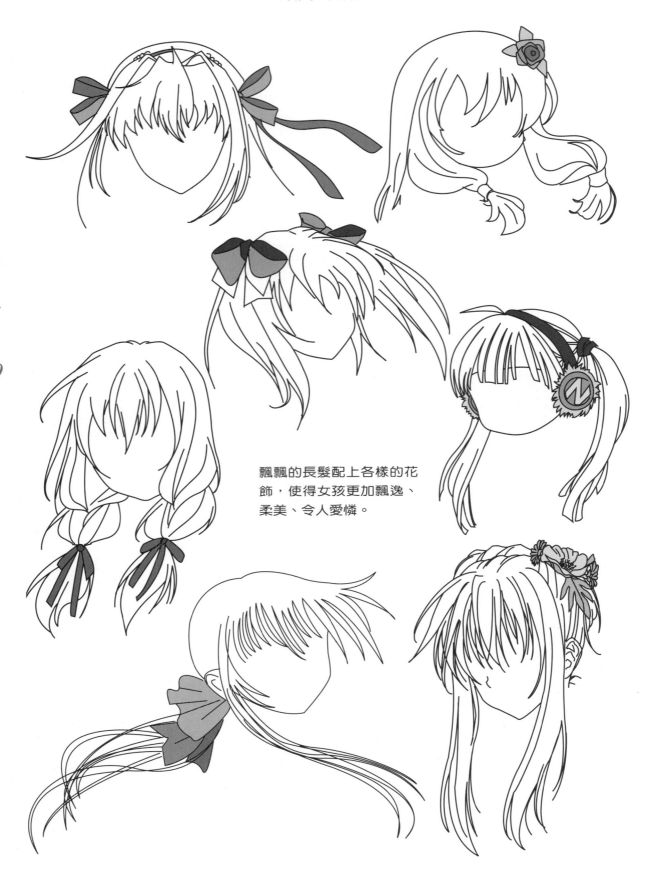

飄飄的長髮配上各樣的花飾，使得女孩更加飄逸、柔美、令人愛憐。

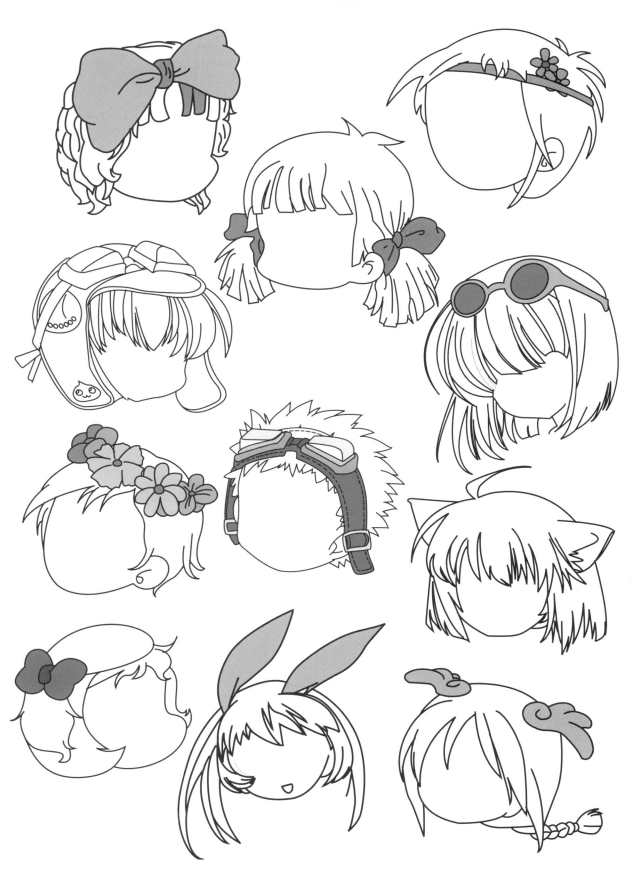

第19天
頭飾的練習

在繪製這三朵鮮花時,注意
要將花的形態及花葉、花蕊
表現出來。繪製的方法有很
多,不妨多參考一些畫花的
方法,在此處是通過簡短的
線條描繪花蕊,以曲線表現
花的整體輪廓。

第20天
帽子、手套的
繪製

在寒冷的冬季，女孩們會怎
樣展現她們的迷人風采呢?

手套的形態基本上就兩種。五個指
頭分開或者五個手指合併。繪畫時
根據手的不同態勢而決定手套的表
現形態。

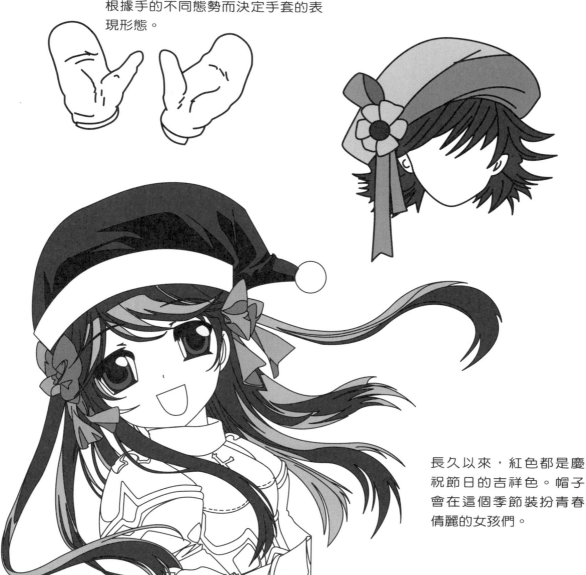

長久以來，紅色都是慶
祝節日的吉祥色。帽子
會在這個季節裝扮青春
倩麗的女孩們。

帽子的彙總

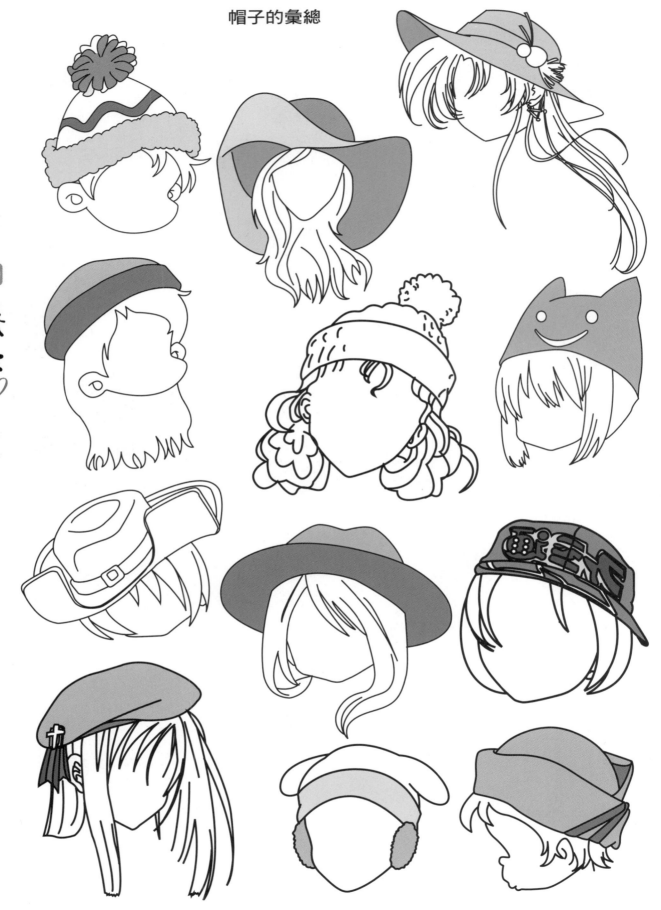

帽子的彙總

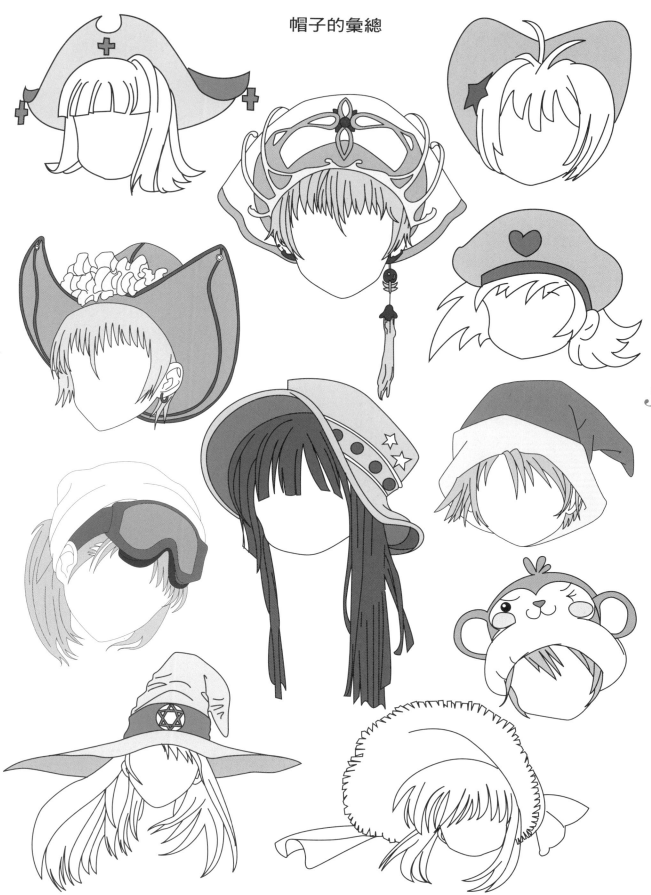

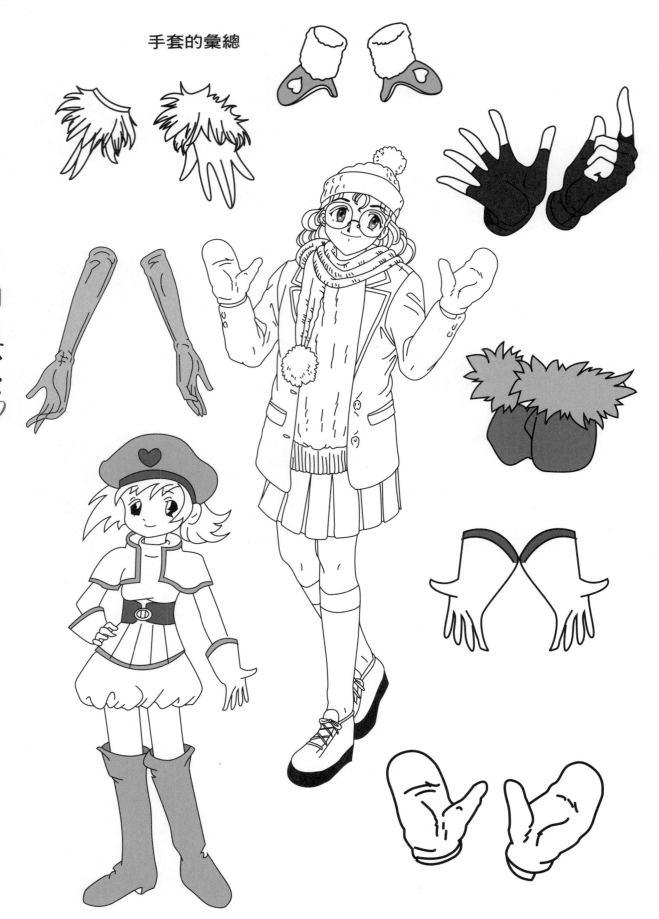

手套的彙總

第**20**天
帽子的練習

帽子和圍巾均是毛茸茸的感覺，因此在繪畫時注意筆觸要不斷地調整方向和角度。通過不斷重複的曲線或折線來表現毛的形態。

第21天 鞋子的繪製

鞋子的技法分析

在鞋子的選擇上，要注重與整體的搭配，輕便的帆布鞋，搭配起來整齊又不失方便。

鞋帶的處理要注意細節，分散而不凌亂。

鞋帶和鞋尖部分要畫得彎曲一點，這樣才會有立體感。

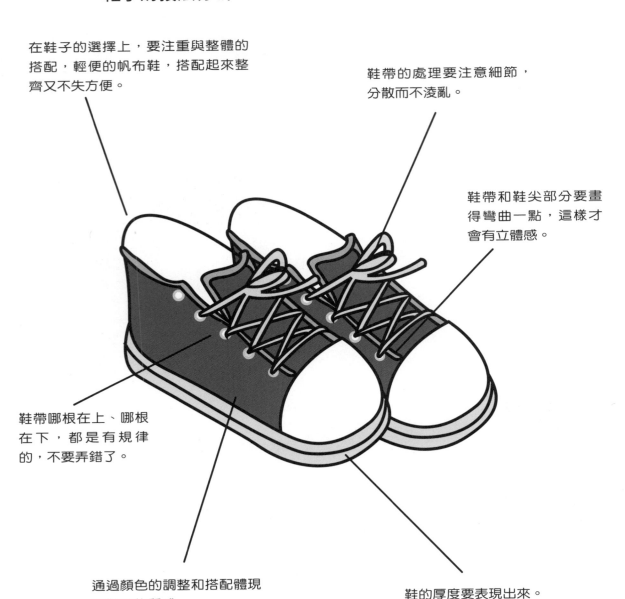

鞋帶哪根在上、哪根在下，都是有規律的，不要弄錯了。

通過顏色的調整和搭配體現出鞋子的質感。

鞋的厚度要表現出來。

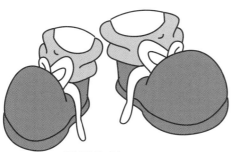

厚重的鞋子，要畫出質感，同時要注重鞋帶的處理。

人字拖的帶子像草鞋一樣，夾在拇指和食指的中間。

常見的休閒拖，用黑色或者茶色的皮革製成。

務必要表現出鞋跟厚度。

腳尖朝內，可體現出蓬鬆的感覺。

非常合適的靴子，適合長腿的美少女角色。

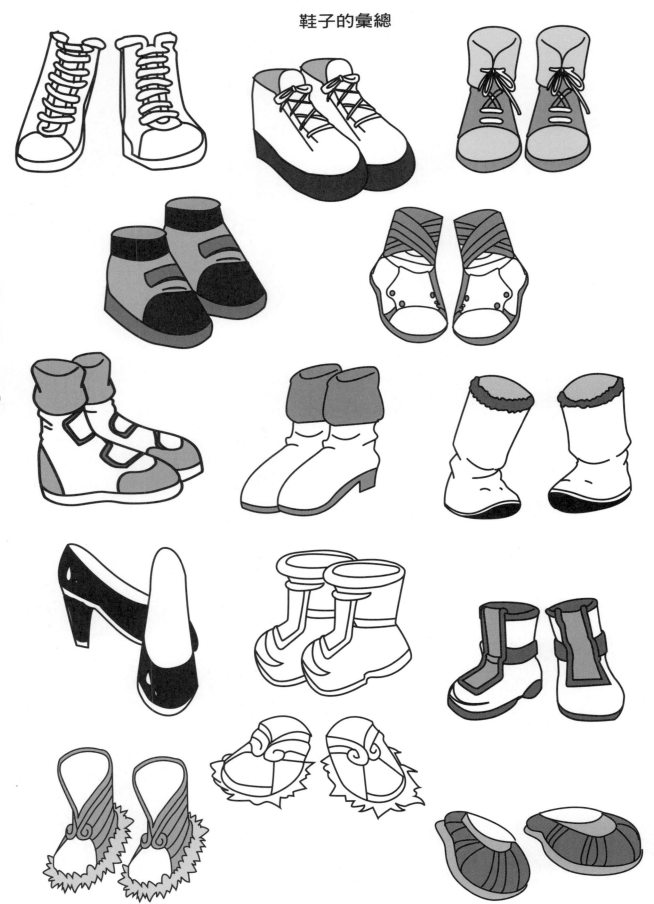

鞋子的彙總

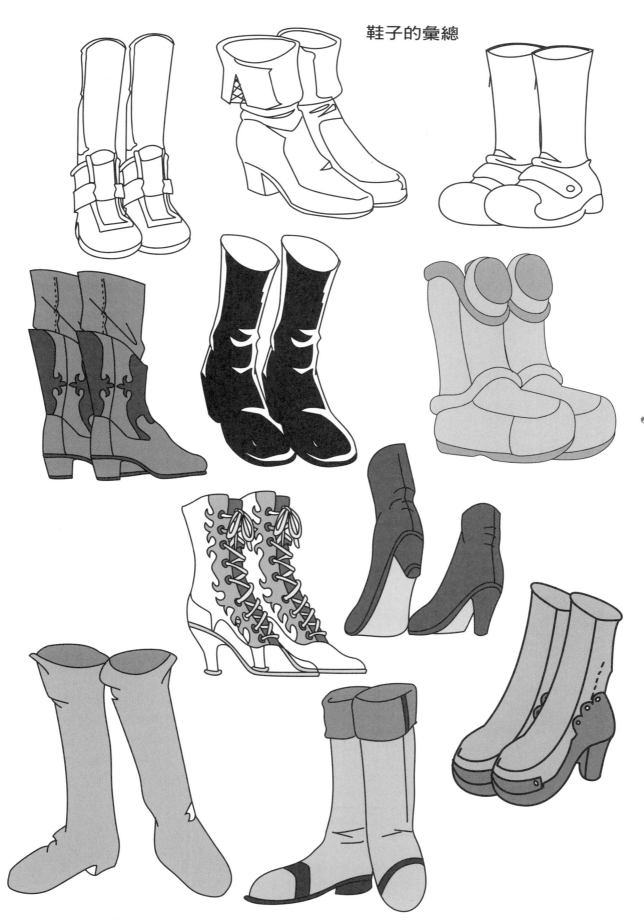

第**21**天
鞋子的練習

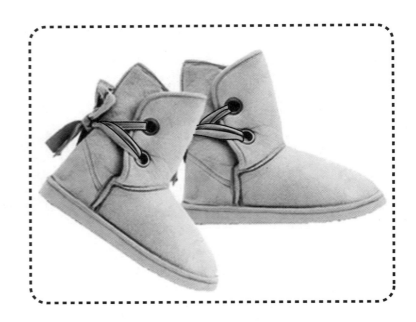

這是一雙溫暖厚重的雪靴。因此在繪畫時要將鞋面及鞋底透過一條長曲線一筆勾勒出來,然後將此鞋的細節:側面的扣眼、後繫的鞋帶呈現。

第22天
美少女組合1

洋溢著無限活力的少女組合......

美少女組合的技法分析

體態線條展現少女運動中的身體曲線,並將各自的運動姿勢表現得淋漓盡致。

這組少女組合表現出女孩運動時的天真、快樂。飄散的頭髮、大幅度的運動體態、飛揚的圍巾、不同的面部表情,在成功地詮釋了運動中的美麗少女。

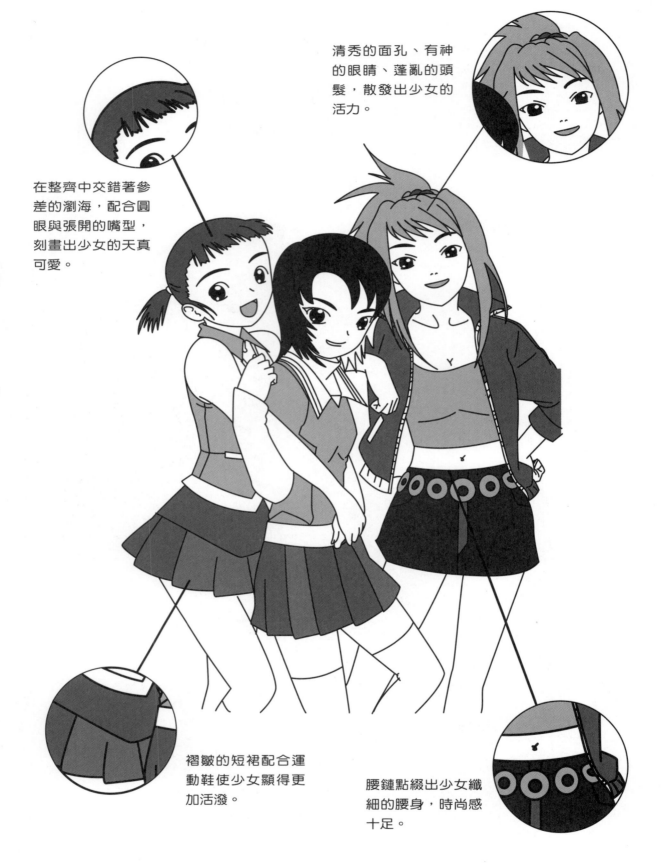

清秀的面孔、有神的眼睛、蓬亂的頭髮，散發出少女的活力。

在整齊中交錯著參差的瀏海，配合圓眼與張開的嘴型，刻畫出少女的天真可愛。

褶皺的短裙配合運動鞋使少女顯得更加活潑。

腰鏈點綴出少女纖細的腰身，時尚感十足。

第**22**天
美少女組合
練習1

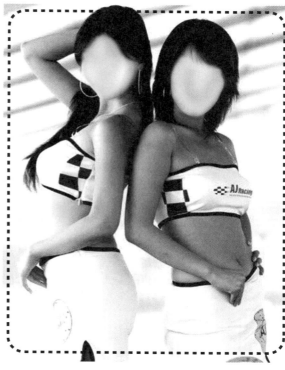

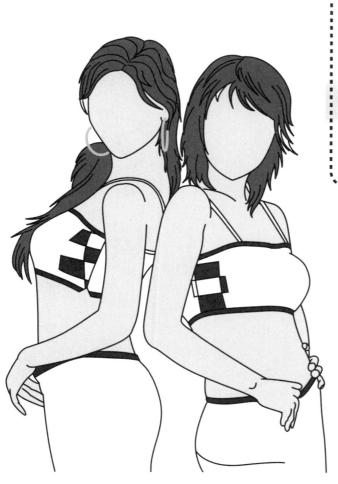

畫人物組合就是要將整體的形象
及相互的位置體態表現到位。在
繪製過程中注意髮型、身體各部
位姿態、衣著特點，要將女孩的
身體曲線具體地刻畫出來。

第23天
美少女組合2

溫柔、快樂,到處洋溢著
歡聲笑語,少女組合總會
給人不同的感受……

美少女組合的技法分析

體態線刻畫了女孩們的
相互間的支撐關係。

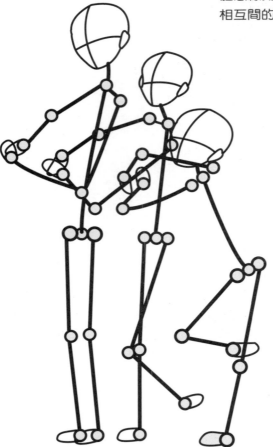

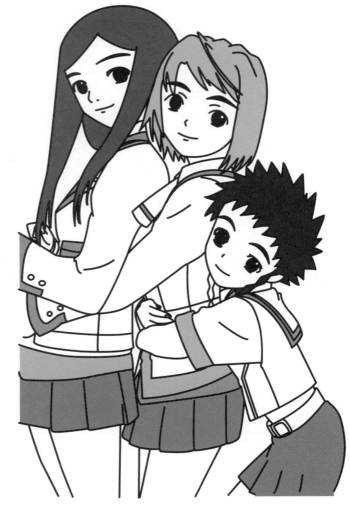

安靜中的少女們,相互擁抱,
相互依偎。長髮的嫻靜、短髮
的可愛、純真的眼神、活潑可
愛的校服,將女孩們的乖巧、
可愛表露無遺。

冷靜的眼睛，鎮定自若，飄動的短髮，展現出少女的自信與灑脫。

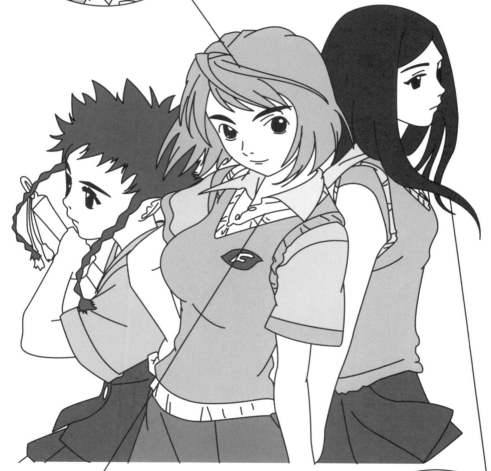

長髮飄飄是描繪淑女的慣用手法，配合寧靜的表情更是相得益彰。

女孩的衣服常見各種蕾絲花邊，無論是襯衣或是馬甲常可見其蹤影。

第**23**天
美少女組合
練習2

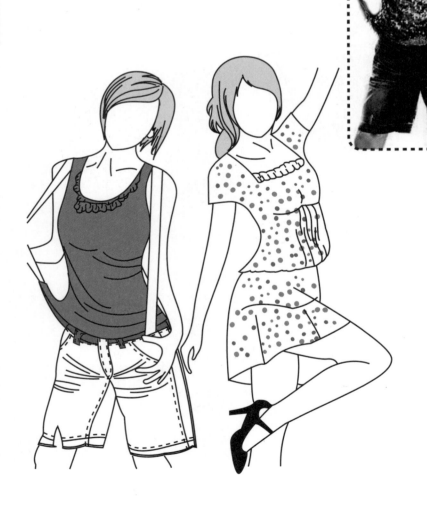

這組少女穿著時尚，體態優美。在繪畫時注意衣服細節的體現：短袖上衣領口處的蕾絲花邊、吊帶短褲的縫線、套裝上的圓點。

第24天
純情少女的繪製

純真可愛的少女真教人憐愛......

大眼睛、微張的小嘴、一縷秀髮繫著蝴蝶結、一雙大頭鞋、公主裙，無處不刻畫著純真可愛女孩的特質。

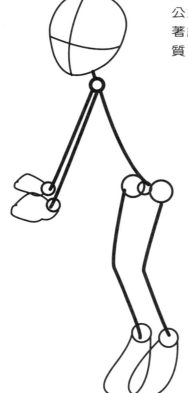

純真女孩看起來年齡偏小，在體態上表現得稚氣未脫。

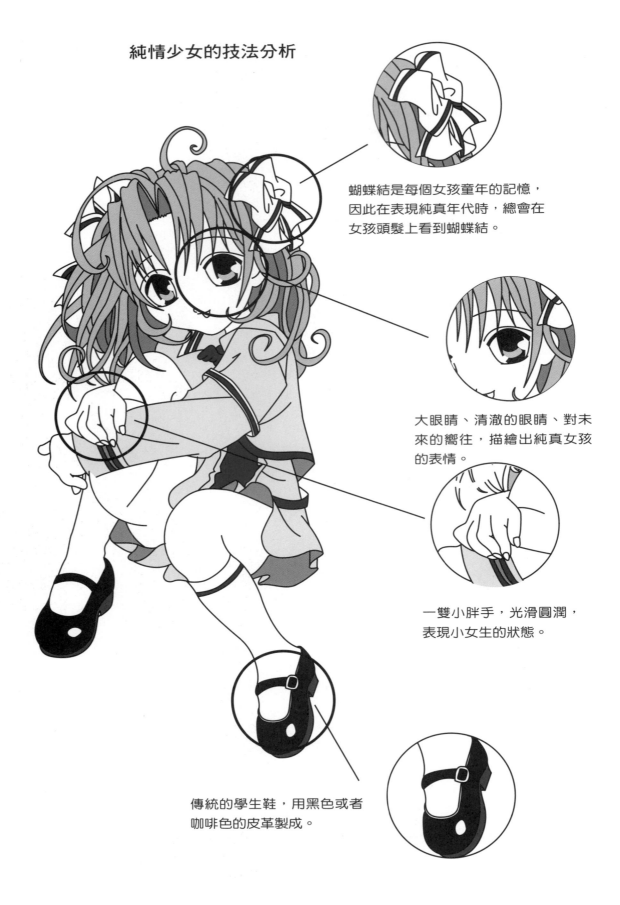

純情少女的技法分析

蝴蝶結是每個女孩童年的記憶，
因此在表現純真年代時，總會在
女孩頭髮上看到蝴蝶結。

大眼睛、清澈的眼睛、對未
來的嚮往，描繪出純真女孩
的表情。

一雙小胖手，光滑圓潤，
表現小女生的狀態。

傳統的學生鞋，用黑色或者
咖啡色的皮革製成。

純情少女的彙總

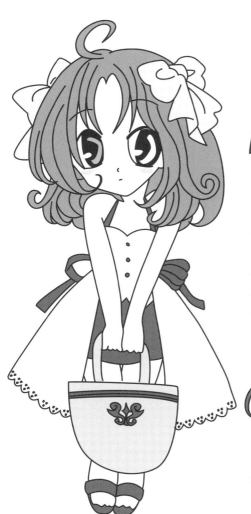

可愛純真的女生總是喜歡穿公主裙、舒適的大頭鞋，頭髮上總會有各式各樣的髮飾。舉手投足間流露著天真、清純之美。

第24天
純情少女練習

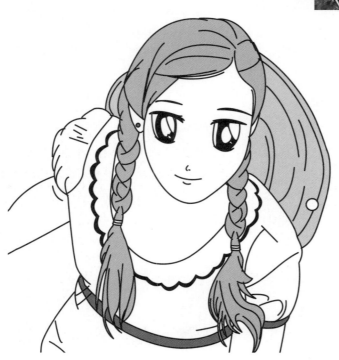

在大自然中，身背遮陽帽、馬尾辮、圓領花邊裙，這一切刻畫出一位沈醉在大自然之美的純真少女形象。

第25天
帥氣少女的繪製

酷酷的美女，充滿著野性，
但酷帥的背後還是流露出動人的風采......

看似冷酷的刁蠻
少女，其實體態
溫柔委婉，動人
多姿。

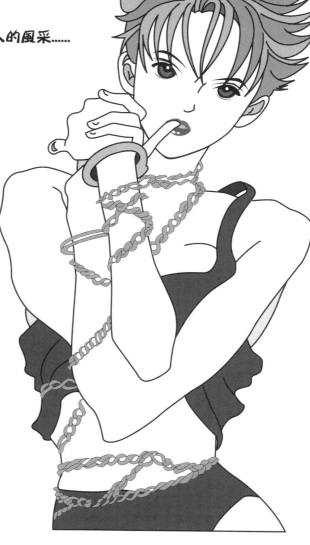

野蠻女友也許是最溫柔的女孩。俐落
的短髮，性感的身材，偶爾還喜歡一
些冷調中性的飾品。這一切都烘托出
一位冷酷卻充滿魅力的美女。

帥氣少女的技法分析

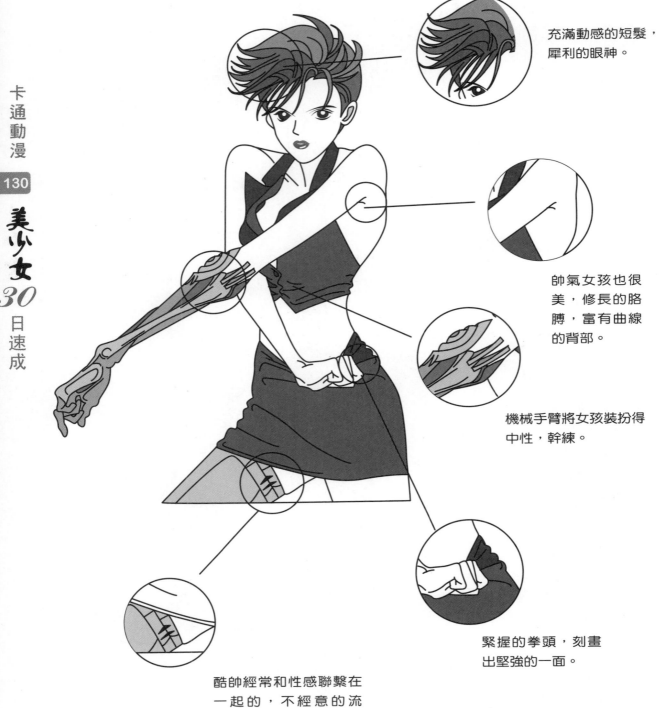

充滿動感的短髮，
犀利的眼神。

帥氣女孩也很
美，修長的胳
膊，富有曲線
的背部。

機械手臂將女孩裝扮得
中性，幹練。

緊握的拳頭，刻畫
出堅強的一面。

酷帥經常和性感聯繫在
一起的，不經意的流
露，卻恰到好處。

帥氣少女的彙總

酷女孩會在冷默的表情
下，暗藏著溫柔、純
美、性感的一面。

中性的裝扮，女
生的身材，酷女
孩的美，別有一
番風情。

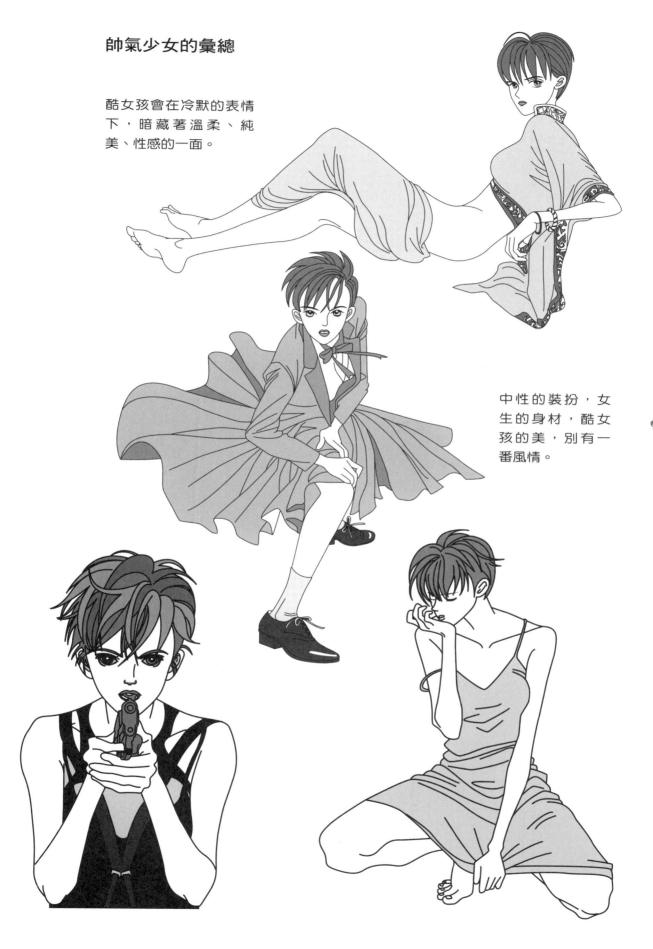

第**25**天
帥氣少女的
練習

卡通動漫

132

美少女

30

日速成

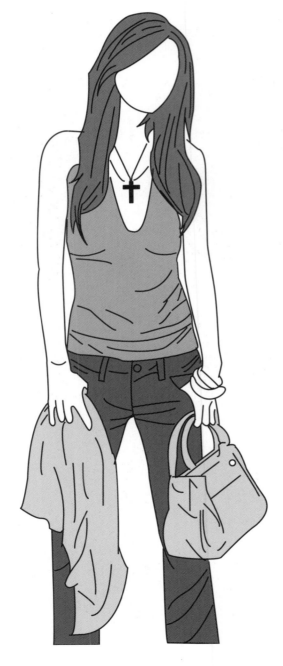

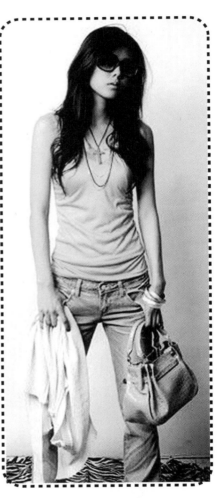

帥氣女孩常會帶著寬大
的眼鏡，神秘而率性。
一身輕便的緊身衣，冷
峻而驕傲。

第26天
魔法少女的繪製

具有魔力的小美女，
充滿靈氣與神秘……

小魔女的體態擁有
純真美女的可愛，
只是多了施法的手
勢及動作。

小魔女總是擁有無數的
寶物，會飛的斗篷、魔
杖，還有那古靈精怪的
思想。

魔法少女的技法分析

會飛的雙翅、有魔力的牛角，擁有這些元素，使得魔女看來更加充滿魔幻色彩。

眼神神秘、深邃、具有洞察力，成為魔女的招牌表情。

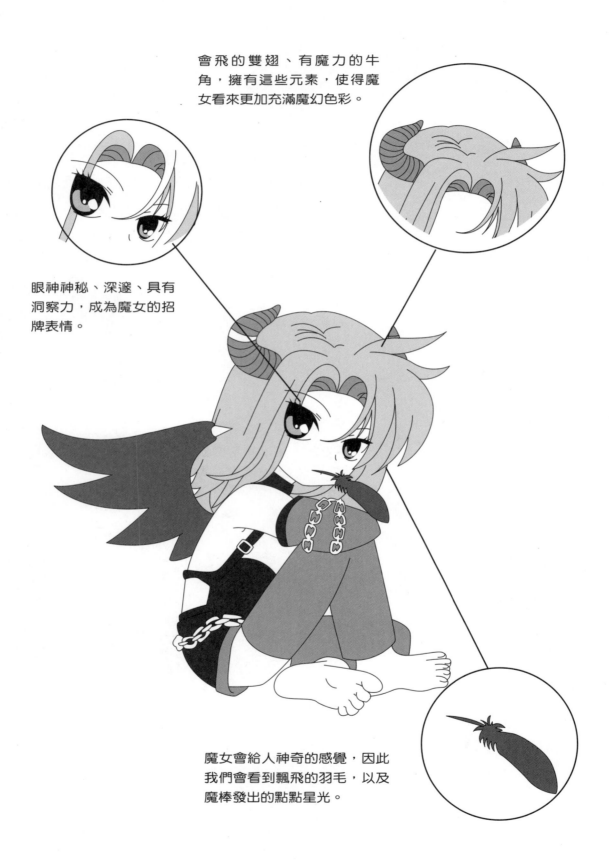

魔女會給人神奇的感覺，因此我們會看到飄飛的羽毛，以及魔棒發出的點點星光。

魔法少女的彙總

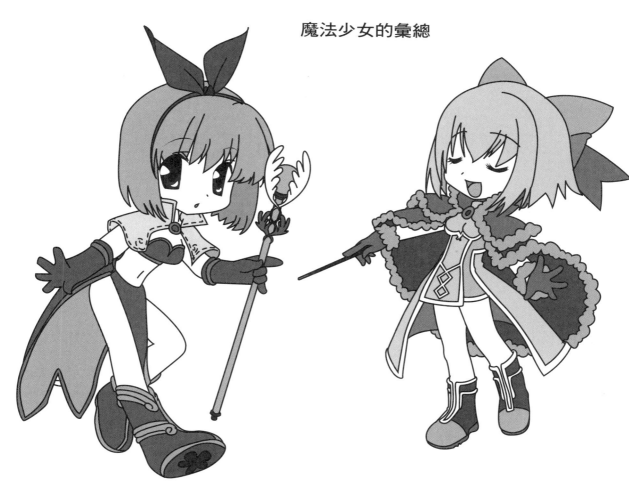

小魔女總會穿著很特別的衣
服，像個精靈。手中總會拿著
有著魔法的道具，表情驚恐或
神秘。

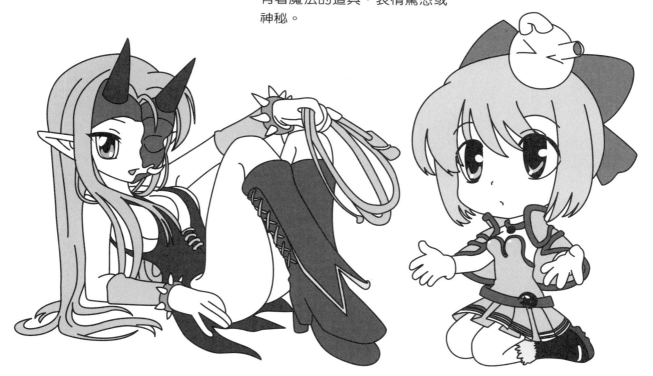

第**26**天
魔法少女的
練習

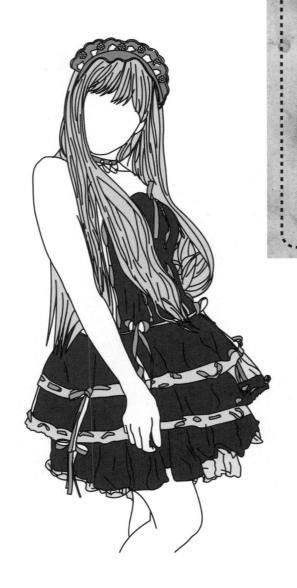

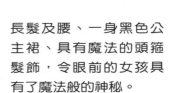

長髮及腰、一身黑色公
主裙、具有魔法的頭箍
髮飾，令眼前的女孩具
有了魔法般的神秘。

第27天
小仙女的繪製

智慧與美貌兼備的仙女，
總會令人心生喜愛……

仙女的體態婀娜多姿，
成熟而唯美。

仙女與魔女都具有法力，都喜歡拿著
各自的法器。而仙女更加美麗動人，
親切善良。

小仙女的技法分析

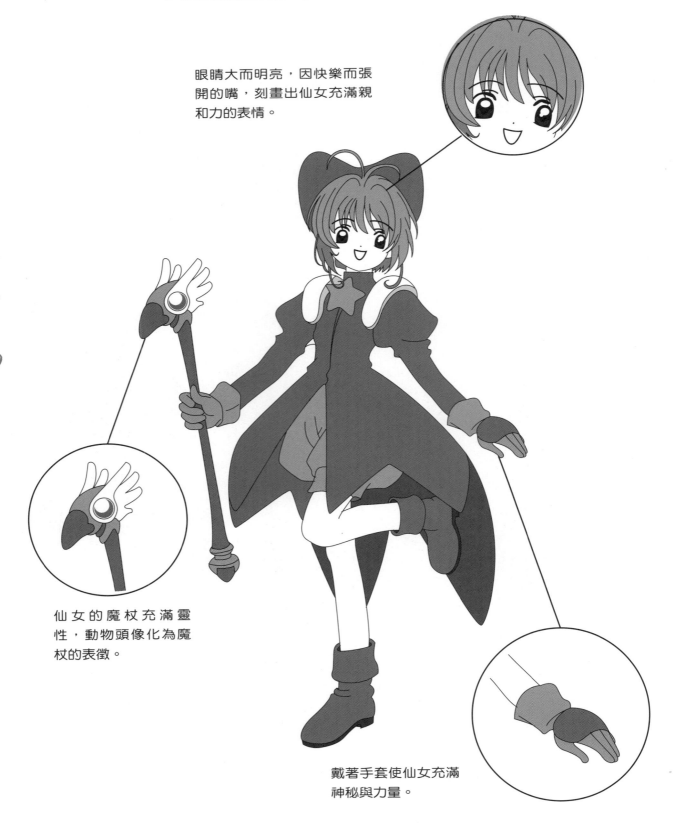

眼睛大而明亮，因快樂而張開的嘴，刻畫出仙女充滿親和力的表情。

仙女的魔杖充滿靈性，動物頭像化為魔杖的表徵。

戴著手套使仙女充滿神秘與力量。

小仙女的彙總

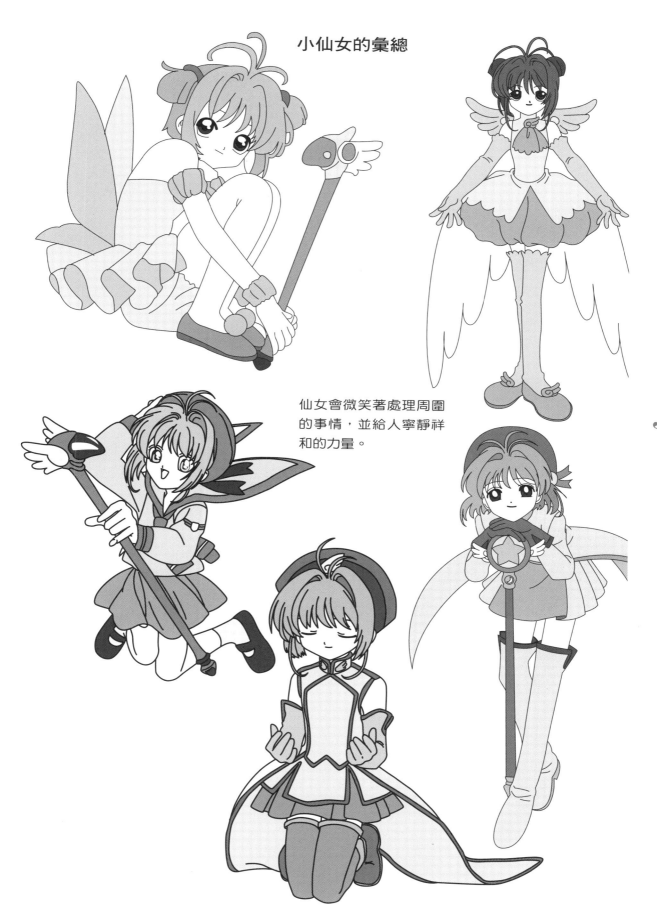

仙女會微笑著處理周圍
的事情，並給人寧靜祥
和的力量。

第**27**天
小仙女的練習

仙女總是集智慧與美貌
於一身。在繪製時注意
頭髮的自然擺動、婚紗
般的長裙、美人魚般的
體態。

第28天
女教師的繪製

美麗的女教師莊重而美麗......

彎曲的腰部、高翹的臀部、自由灑脫的手勢,使女教師更顯美麗而生動。

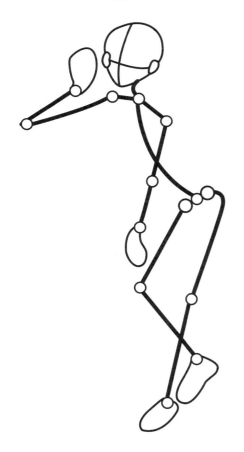

教師多半戴著眼鏡,總不離講臺。美麗的女教師常會在頭髮、眼神及體態上表現出女性特有的風姿。

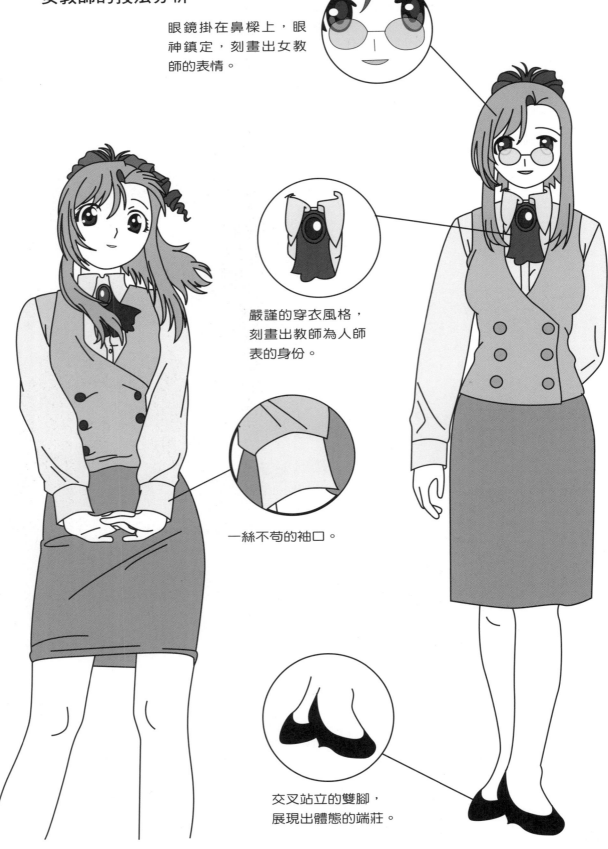

女教師的技法分析

眼鏡掛在鼻樑上，眼神鎮定，刻畫出女教師的表情。

嚴謹的穿衣風格，刻畫出教師為人師表的身份。

一絲不苟的袖口。

交叉站立的雙腳，展現出體態的端莊。

女教師的彙總

美女老師也會展現
出女性的風姿，縱
然嚴厲起來有些嚇
人，但還是難掩女
性的美麗與可愛。

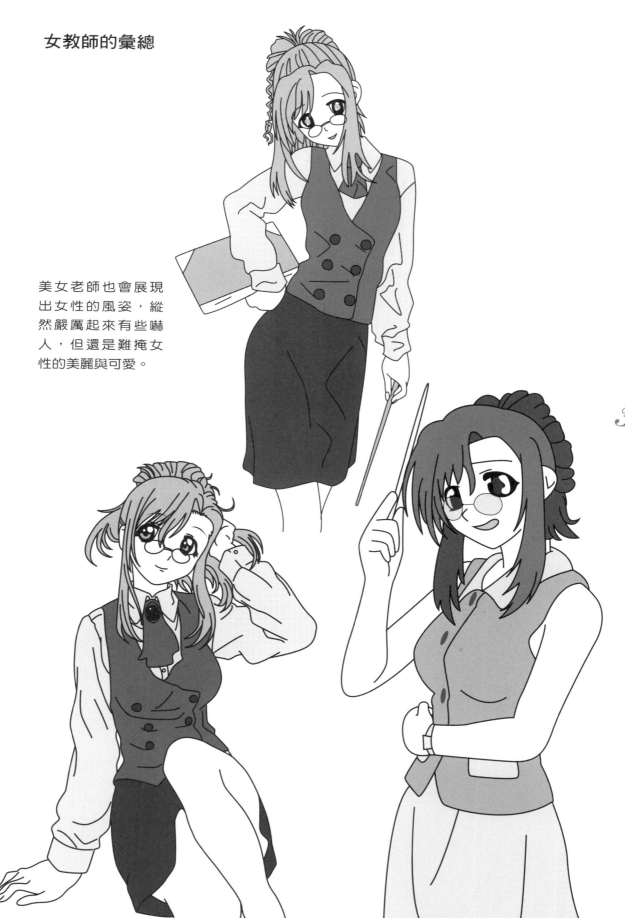

第28天
女教師的練習

美少女
30
日速成

在繪製女教師時注意其職業特徵。
重點在繪製眼鏡，同時刻畫出積極
向上的進取表情。垂墜及捲曲的長
髮，表現出女性的愛美之心。

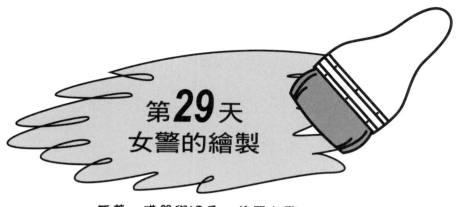

第29天
女警的繪製

正義、威嚴與溫柔，美麗女警
展現出她們的風采......

炯炯有神的眼睛洞察著四周，機警伶
俐，正氣凜然、一絲不苟的神態，刻畫
出現代女警的風姿。

女員警的技法分析

女警的體態端莊威嚴。

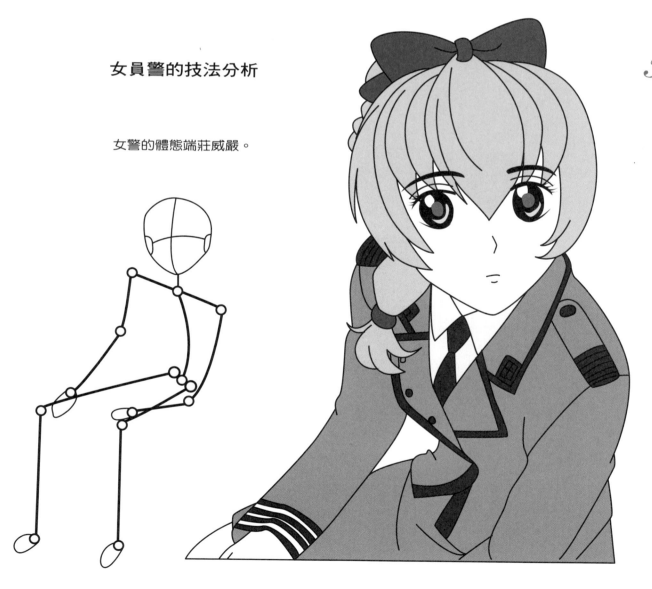

女警的彙總

女警在生活中活潑可愛，在執行公務時嚴肅認真。

第**29**天
女警的練習

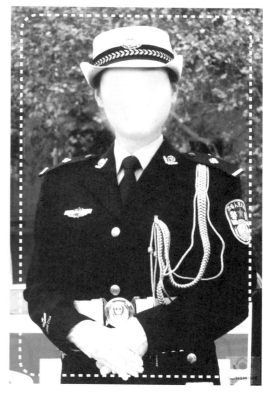

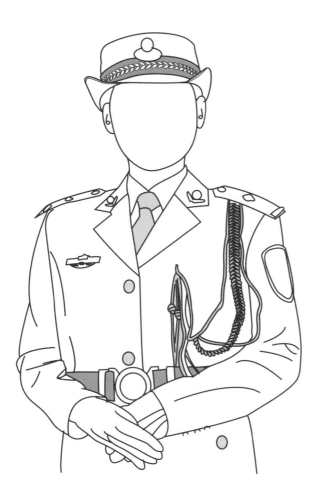

女警的體態端莊威嚴。在繪畫的過程中注意帽子、肩章、胸前的配飾、腰帶等細節的表現。

第30天
美少女的繪製

少女的美麗、飄逸、楚楚動人，一直是世界美麗的風景……

少女的體態，柔軟而曼妙，輕盈美麗，富有動感。

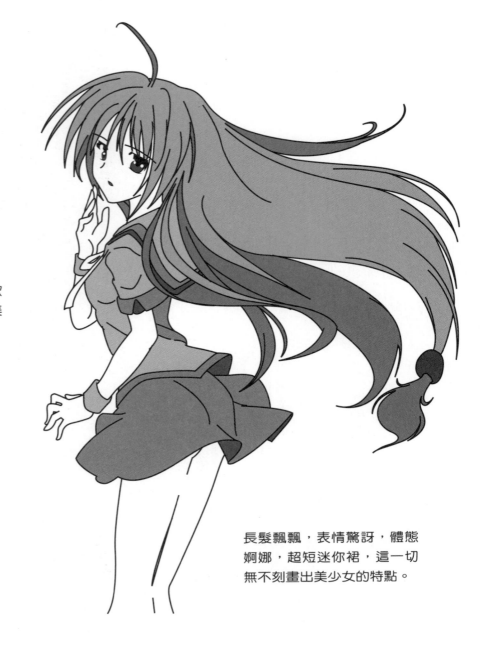

長髮飄飄，表情驚訝，體態婀娜，超短迷你裙，這一切無不刻畫出美少女的特點。

美少女的技法分析

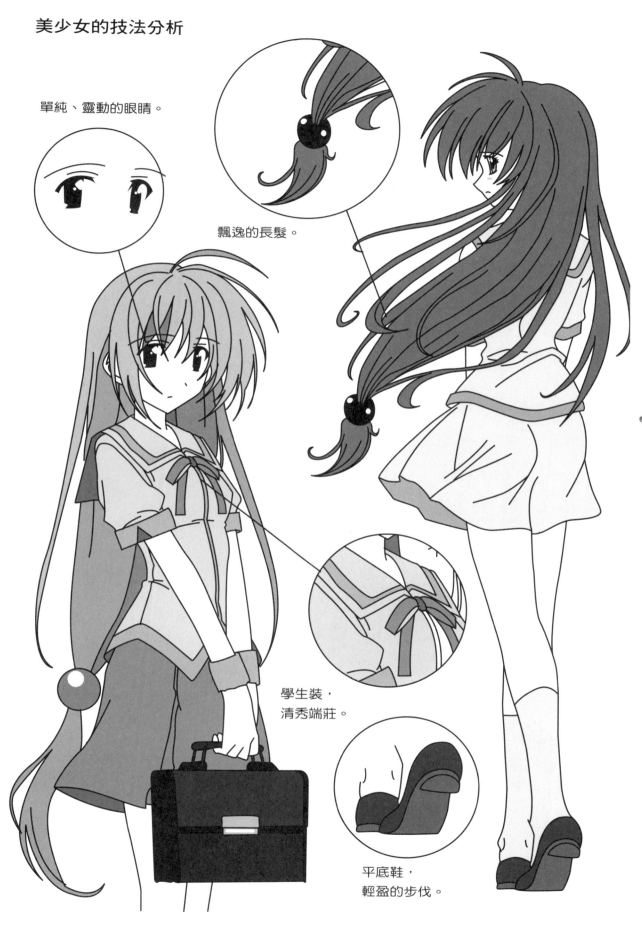

單純、靈動的眼睛。

飄逸的長髮。

學生裝，
清秀端莊。

平底鞋，
輕盈的步伐。

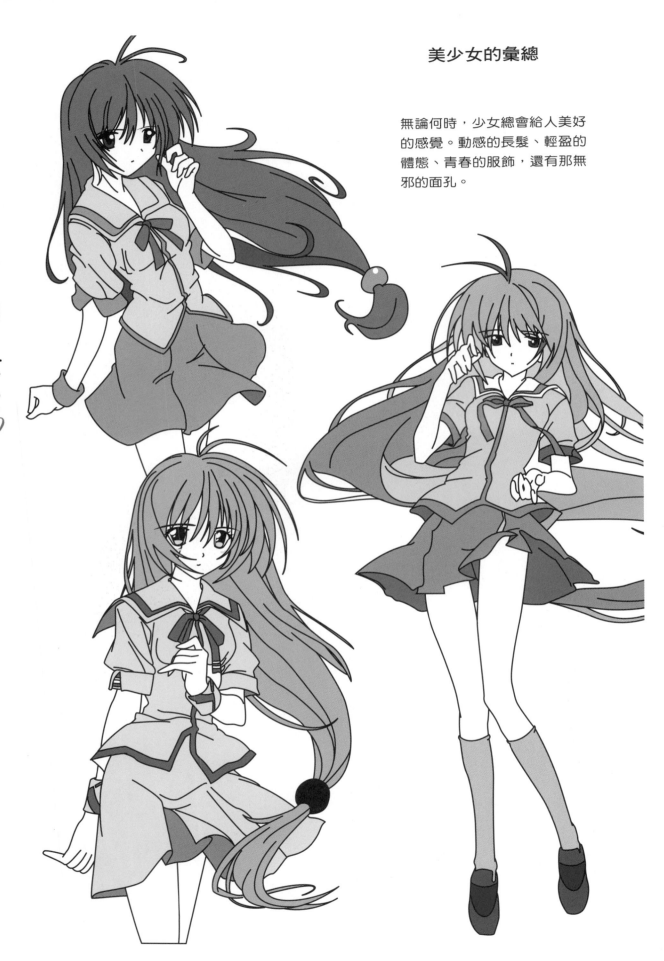

美少女的彙總

無論何時，少女總會給人美好的感覺。動感的長髮、輕盈的體態、青春的服飾，還有那無邪的面孔。

第30天
美少女的練習

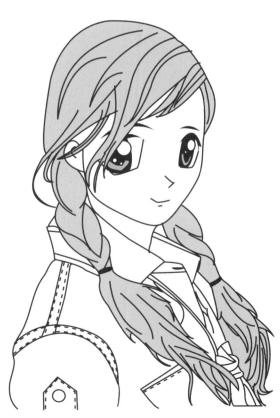

少女特有的成熟、嫻靜、美麗、大方，要透過眼神、頭髮及衣服表現出來。

國家圖書館出版品預行編目資料

卡通動漫30日速成：美少女/叢琳作 ．--台北縣
　　中和市：新一代圖書，2011．1
　　　　面；　公分
　　ISBN 978-986-86479-5-4（平裝）

1.動畫 2.漫畫

987.85　　　　　　　　　　　　99017686

卡通動漫30日速成—美少女

作　　　者：叢琳

發　行　人：顏士傑

編輯顧問：林行健

資深顧問：陳寬祐

出　版　者：新一代圖書有限公司

　　　　　　台北縣中和市中正路906號3樓

　　　　　　電話：(02)2226-3121

　　　　　　傳真：(02)2226-3123

經　銷　商：北星文化事業有限公司

　　　　　　台北縣永和市中正路456號B1

　　　　　　電話：(02)2922-9000

　　　　　　傳真：(02)2922-9041

印　　　刷：五洲彩色製版印刷股份有限公司

郵政劃撥：50078231新一代圖書有限公司

定價：230元

ISBN： 978-986-86479-5-4

2011年1月印行